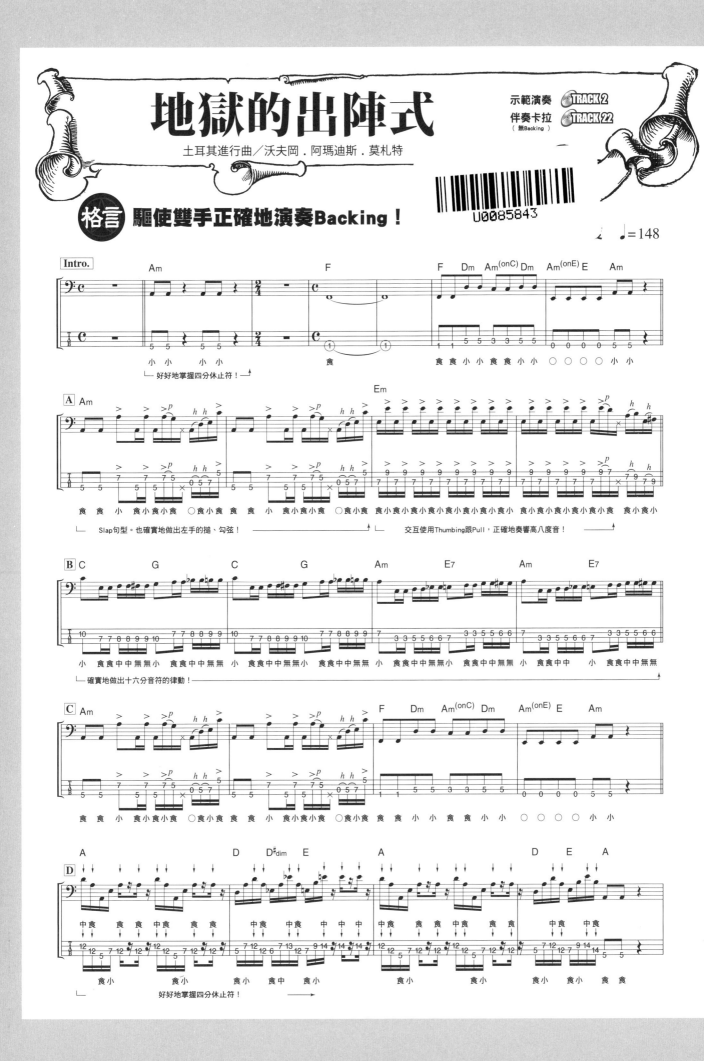

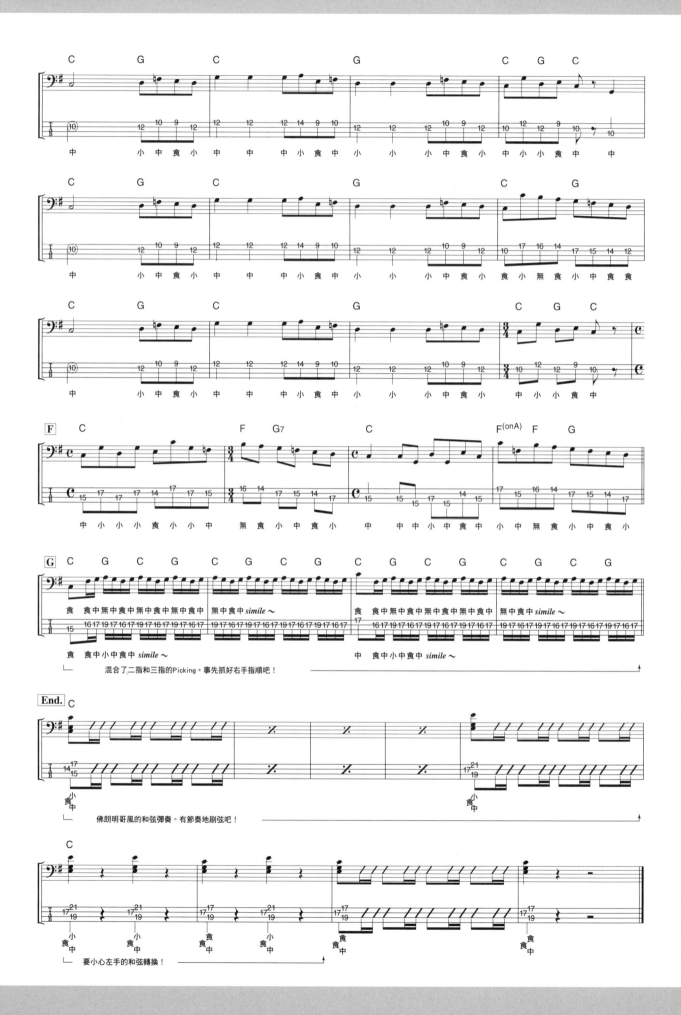

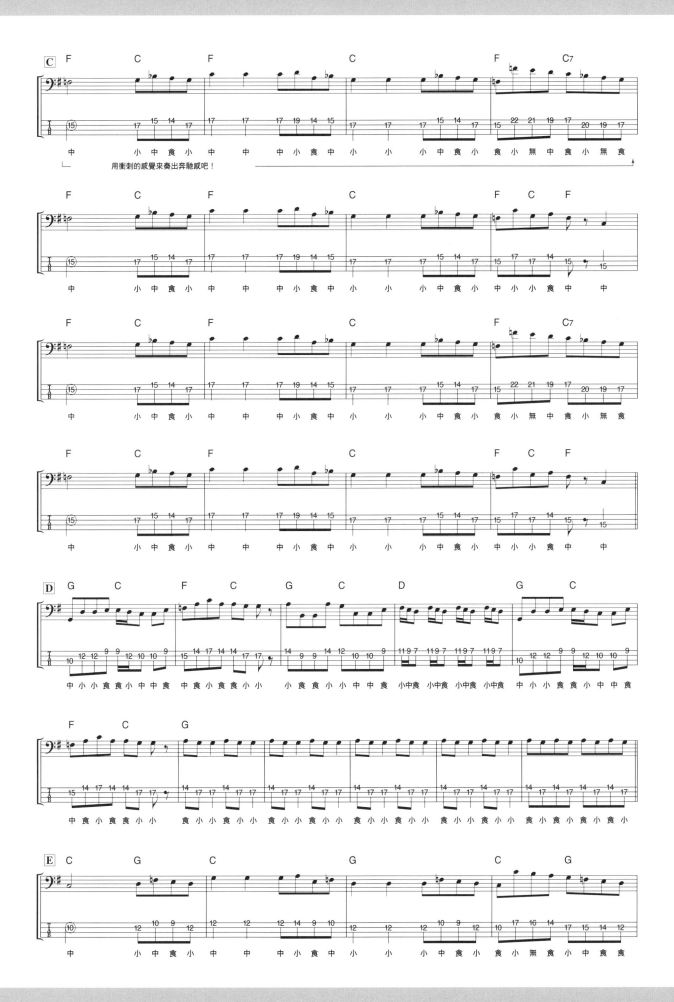

用衝刺的感覺來奏出奔馳感吧！

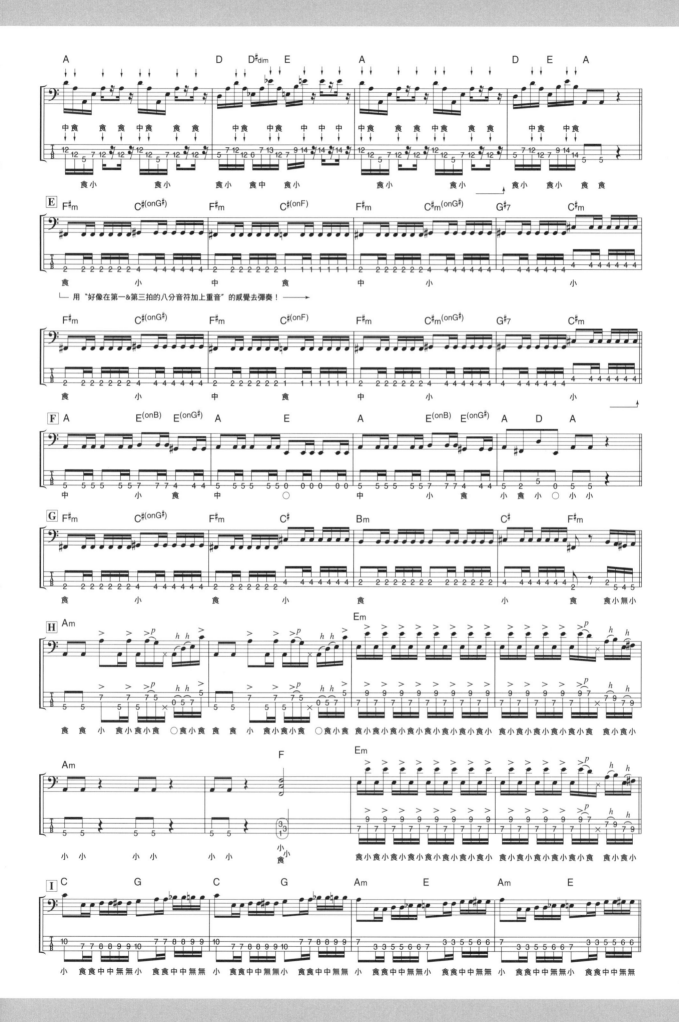

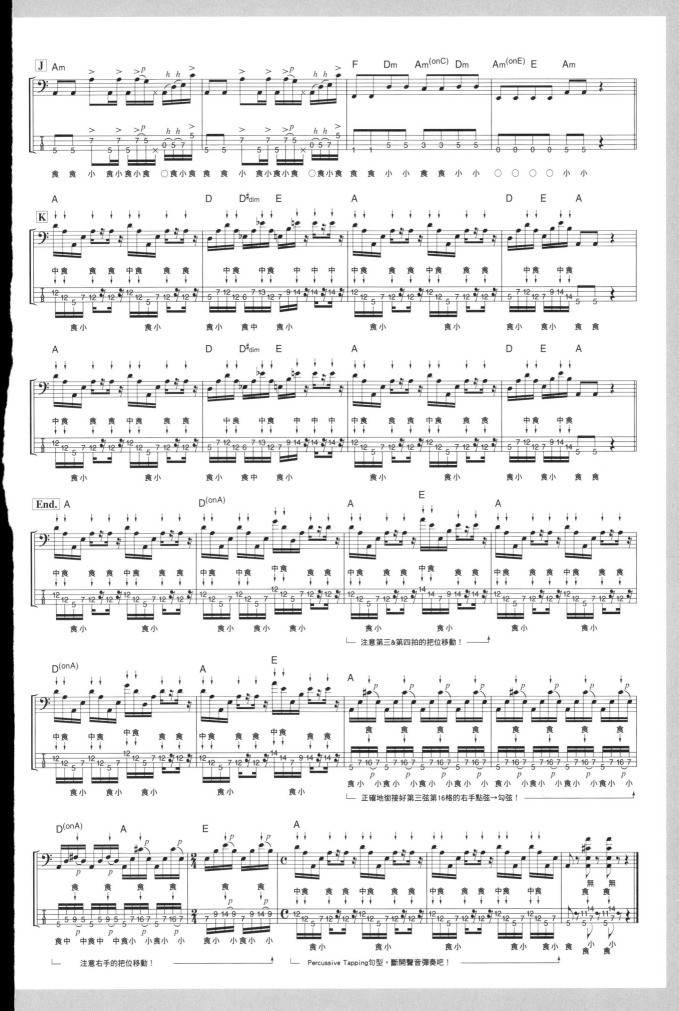

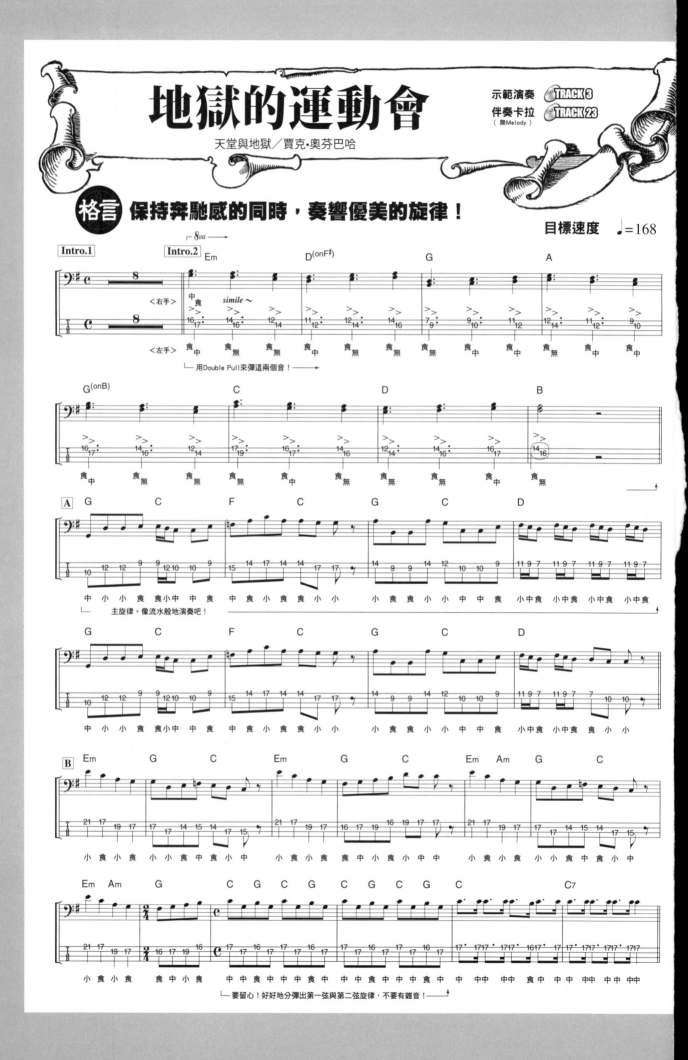

魔界的訓練菜單

目錄

第1幕

9 Page

地獄的貴婦人

給愛麗絲
路德維希.范.貝多芬

—此曲必修技巧—

琶音（Arpeggio）
音階彈奏（Scale）
持續音奏法（Pedal Tone）

示範演奏　TRACK 1
示範演奏　TRACK 21
（只有貝士）
伴奏卡拉　TRACK 7

**超絕貝士地獄系列之
相關練習樂句**

PART.1
P.12　鬥志！半音階 NO.2
P.14　世界音階觀摩紀行 第1集
P.18　四弦封閉課程
P.26　盡量撐到快裂開為止！
P.32　跳過弦的高牆吧！
P.36　就是這個啦，絕技！
P.126　愛的泛音

將以上頁數一起練習
的話經驗值倍增！

第2幕

17 Page

地獄的出陣式

土耳其進行曲
沃夫岡.阿瑪迪斯.莫札特

—此曲必修技巧—

二指撥法
三指撥法
Slap

示範演奏　TRACK 2
伴奏卡拉　TRACK 8
伴奏卡拉　TRACK 22
（無Backing）

**超絕貝士地獄系列之
相關練習樂句**

PART.1
P.40　三指打敗吉他！之二
P.44　一魚兩吃的掃弦撥法
（Racking）！
P.56　鋼鐵的節奏 "Zuzzuku"
P.60　你已經習慣 "疾風" 了嗎？
P.102　喜歡被打嗎？
PART.2
P.24　沒有甚麼是不能用 "3" 來分割
的！
P.58　地獄的結婚證書

將以上頁數一起練習
的話經驗值倍增！

第3幕

25 Page

地獄的運動會

天堂與地獄
賈克・奧芬巴哈

—此曲必修技巧—

點弦（Tapping）
掃弦撥法
四指撥法

示範演奏　TRACK 3
伴奏卡拉　TRACK 9
伴奏卡拉　TRACK 23
（無Melody）

**超絕貝士地獄系列之
相關練習樂句**

PART.1
P.44　一魚兩吃的掃弦撥法
（Racking）！
P.46　天啊！嚇人的飛天指法「4
指」
P.52　名為 "8" 的王道
P.54　切切切拼命的切吧！
P.64　祭典中有 Shuffle
P.76　右左共同作
P.114　吸引！費洛蒙

將以上頁數一起練習
的話經驗值倍增！

超絕貝士地獄系列相關書籍

PART.1

BASS MAGAZINE
『超絕貝士地獄訓練所』
定價：NT $560元 附錄：示範演奏CD
ISBN978-4-8456-1277-2

PART.2

BASS MAGAZINE
『超絕貝士地獄訓練所
凶速DVD特殺DIE侵略篇』
中文版未出版
ISBN978-4-8456-1416-5

第4幕

33 Page

地獄的吉普賽

匈牙利舞曲
約翰內斯.勃拉姆斯

—此曲必修技巧—

和弦點弦（Chord Tapping）
旋律式點弦（Melody Tapping）
點弦＆連奏（Tapping&Legato）

示範演奏　TRACK 4
示範演奏　TRACK 24
（只有貝士）
伴奏卡拉　TRACK 10

超絕貝士地獄系列之相關練習樂句

將以上頁數一起練習的話經驗值倍增！

第5幕

41 Page

地獄的巴洛克

托卡塔與賦格
約翰.塞巴斯蒂安.巴赫

—此曲必修技巧—

三次勾弦（Three Pull）**奏法**
八指點弦（8 Finger Tapping）
特殊右手（Right Hand）**奏法**

示範演奏　TRACK 5
伴奏卡拉　TRACK 11

超絕貝士地獄系列之相關練習樂句

將以上頁數一起練習的話經驗值倍增！

第6幕

49 Page

地獄的悲劇

革命練習曲
弗雷德里克.弗朗索瓦.蕭邦

—此曲必修技巧—

三指撥法＆掃弦撥法
Unison Play
變拍

示範演奏　TRACK 6
伴奏卡拉　TRACK 12

超絕貝士地獄系列之相關練習樂句

將以上頁數一起練習的話經驗值倍增！

魔界導覽

關於本書內容

首先來介紹一下本書的閱讀方式。雖然能理解大家躍躍欲試的心情，
但為了讓練習效率及成果兼具，先給我在這好好地記熟頁面的組成內容啦！

頁面的組成內容

【 譜面頁面 】

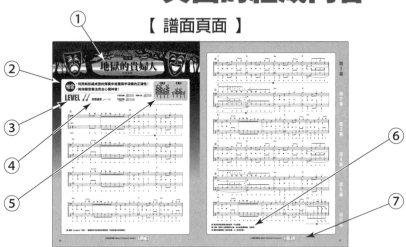

【 解說頁面 】

① 樂句標題：記載了筆者幽默風趣的主標題以及曲名
的原文。

② 格言：整合了關於這章節樂曲必須注意的地方以及
能藉此鍛鍊到的技巧。

③ LEVEL：表示此章節樂曲的難易度。分成三個階段，
飛彈越多難度越高。

④ 目標速度：此曲的Tempo。收錄在附錄CD裏頭的示
範演奏也是 同一速度。

⑤ 技巧圖表：記載了藉由練習此章節樂曲所能鍛鍊到
的左右手技巧（詳細請參照右頁）。

⑥ 重點解說：解說演奏時最為關鍵的地方。

⑦ 地獄音階導覽：介紹各式各樣的音階構成音（主音皆
為A（La）音）。音名之後的括弧記載了音程（度數）。

⑧ 注意點：奏法的解說。分成左手、右手、理論這三類，
分別用不同圖案表示（詳細請參照右頁）。

⑨ 欄外註記：關鍵字的解說。從音樂用語到小格言，記
載了筆者個人有點暴走＆妄想味道的評論。

⑩ 練習樂句：為了精熟本章節樂曲的練習樂句。從簡單
到難依序為 "梅"、"竹"、"松"。附錄CD裡頭並沒有
收錄練習樂句。

關於技巧圖解

　　所謂技巧圖解，標示了藉由練習各樂曲所能鍛鍊到的左右手技巧。數值部分分成三階段，隨著數值的增加難度也越高，讀者可將該項目視為重點來加強訓練，作為尋找能改善自身弱點的練習樂句之參考。

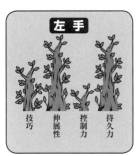

技巧：推弦或搥、勾弦等技巧的使用程度。
伸展：手指伸展的幅度與頻率高低。
控制：運指的正確性高低。
持久力：左手指力的使用程度。

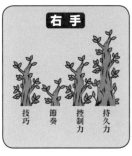

技巧：三指撥弦或點弦等技巧的使用程度。
節奏：節奏的複雜程度。
控制：撥弦的正確性高低。
持久力：右手指力的使用程度。

關於示範CD 以及MIDI資料的下載

　　本書所收錄樂曲的MIDI資料，皆能在Rittor Music官網（http://www.rittor-music.co.jp/）上關於本書的介紹頁面中取得下載。希望讀者在練習時好好運用！

滑鼠點擊此處

　　進入Rittor Music官網之後，點擊左端【Books】中的【ベース（教則）】。頁面切換之後，點擊（ベース.マガジ.ムック）的『ベース.マガジ　地獄のメカニカル.トレーニング.フレーズ　破壊と再生のクラシック名曲編』，便能進入本書的商品介紹頁面。
　　※此畫面暨搜尋方法為此書發售日期時的資料。

關於注意點的圖示

　　各樂曲的解說共分成左手、右手、理論這三類，並各自有不同的圖示。藉此瞭解樂曲中左手、右手與理論的重點，進而提升練習效果。在閱讀解說的時候，也一併確認這些圖示吧！

關於樂曲所用到的運指，推弦或搥、勾弦等技巧的解說。

關於樂曲所用到的撥弦法的解說。

關於樂曲所用到的把位或和弦、節奏等等的解說。

閱讀本書時

　　收錄在本書的樂曲，皆設定好了完奏該曲所需修習的貝士技巧。舉例來說，在彈奏「給愛麗絲」時，所設定好的技巧便是以下這三個：琶音（Arpeggio）、音階彈奏（Scale）、持續音奏法（Pedal Tone）。（樂曲內雖然也有其他技巧大量收錄於其中，但筆者特別挑出希望讀者一定要會的三個技巧來做重點介紹）雖然直接挑選自己喜歡的曲子來彈奏也不錯，但試試挑戰收錄了自己擅長／不擅長的技巧的曲子也不失樂趣吧！各章末皆收錄了為精熟該曲而準備好的漸進式＂松竹梅＂練習樂句，希望讀者能好好利用。無法彈完主曲，或者想更加磨練技巧的人，就來試試＂松竹梅＂的練習樂句吧！

　　另外，由於本書有不少與作者之前的兩本著作相關聯的樂句（詳細請參照P.2～3），已經持有舊作的人與本書一同練習的話，相信能進步得更快吧！因本書收錄了不少需要手指大範圍伸展以及運指複雜的樂句，在練習前請做好手指的伸展暖指運動，以避免肌腱炎等傷害的發生。在本書的頭尾，各自附有名為＂魔界的預習＂＆＂魔界的複習＂的暖身＆舒緩運動樂句，希望讀者能在正式練習的前後彈奏，好好照護好自己Bass Play所用到的肌群！

暖身運動樂句集

魔界的預習

本書以超絕技巧為主要構成的樂曲，會帶給手臂及手腕等部位的肌肉相當大的負擔。
為了避免肌腱炎等傷害的發生，好好地用這些樂句做好左右手的暖身運動吧！

培養運指能力的基礎半音階練習

左手

使用第1格到第4格的基礎半音階練習。將各指對應好所在琴格（食指—第1格；中指—第2格；無名指—第3格；小指—第4格），正確地作出上下弦移。要小心別受壓弦指的影響而讓其餘手指離開所應該對應的琴格！

示範演奏 & 伴奏卡拉 **TRACK 13**

目標速度 ♩=66

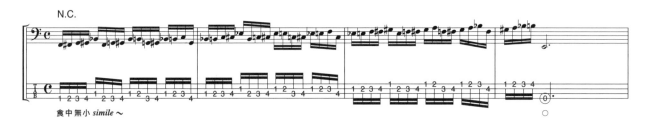

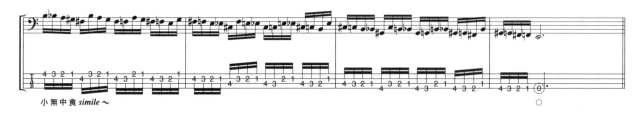

音組拍法繁瑣變化的基礎節奏練習

右手

音組的拍法漸漸變化的節奏練習。小心不要途中便亂了節奏。將第七&第八小節的十六分音符分割成 "3個音→3個音→3個音→3個音→4個音" 的複節奏，第四拍用二指撥法的交替撥弦來彈好各弦。

示範演奏 & 伴奏卡拉 **TRACK 14**

目標速度 ♩=104

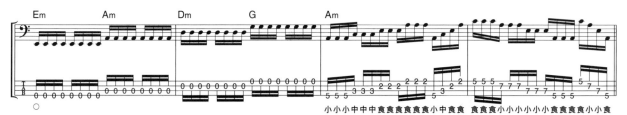

藉 Slap 的基礎練習來確認右手的動作

示範演奏 & 伴奏卡拉　TRACK 15

前半為Thumbing&Pull的組合練習。要注意並非使力亂揮手臂，而是利用手腕的離心力來演奏。後半則是大拇指的Up&Down奏法加上Pull的練習。要留心Up&Down的音量是否均一。

目標速度 ♩= 128

Slap

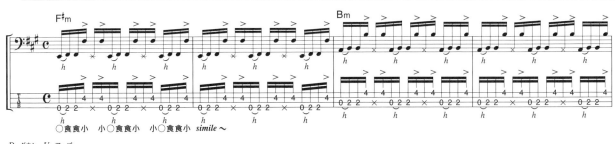

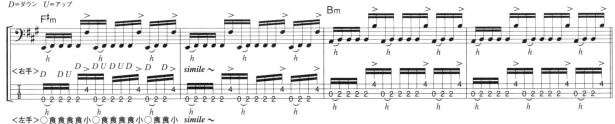

鍛鍊兩手指力的點弦練習

示範演奏 & 伴奏卡拉　TRACK 16

左手按壓和弦，右手彈奏旋律的點弦練習。除了左手的根音之外，右手的勾弦也會奏響和弦音，要確實地做好壓弦。也好好確認E自然小調音階（E Natural Minor Scale）的組成音在指板上的位置吧！

目標速度 ♩= 122

Tapping

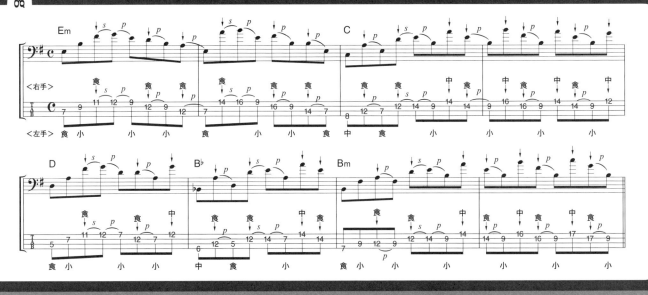

魔 界 專 欄

千萬別忘了演奏前的調音！

在彈奏貝士之前，好好調音是不可或缺的！調音時則是用平常演奏時的姿勢（照片①）。要是讓貝士躺著調音的話，會因為琴弦的振幅不規則而調不準（照片②）。使用調音器的時候，要從較低音慢慢轉緊旋鈕調至目標音準。若先調過頭了，再將弦從較高音準轉鬆旋鈕去調音是NG的！

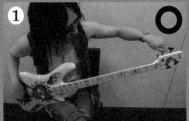

調音要用正確的姿勢！

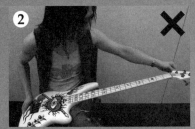

讓貝士躺著調音是NG的！

致即將參與地獄訓練的勇者
～序言～

超絕貝士地獄系列終於來到第三作了！這次的主題說穿了就是"Classic 古典樂"。究竟要怎麼料理這些稀世名曲，然後美味地享用它們呢？本書的製作是從素材（名曲）的挑選開始的。選曲的首要基準是人人一聽便已能琅琅上口的旋律。然後是能夠用原已比吉他更窄的表現音域的貝士所能呈現的曲子，且盡量走最小的配器編制（根據情況也會只有Bass Solo的情形發生）。雖然筆者自己從高中時代便已有斷斷續續地用點弦來演奏古典樂句的經驗，但將整首樂曲Arrange重新編排還是第一次。最初在第一階段是先將待選曲目縮小至10首，再在一邊進行編曲作業一邊探尋最終所想要呈現的樂曲意象，最後才敲定最終的6首曲子。在這次的製作當中，最受筆者重視的就是如何將各曲的主題具體呈現。所謂的古典的經典曲子，雖然一直以來都廣受各路好手鍾愛而不斷地被重新Arrange／演奏過，但會在本書出現的標準是「絕不能只是"改編成Metal風"或"用貝士彈奏主旋律"」等這麼簡單的理由。必須是要具足：將貝士的潛力發揮至極限、放入阿鼻叫喚地獄的超絕技巧、能將各位讀者推入名為"超絕"的奈落深淵……等，這些筆者所想要的條件才會被選錄。結果，也真是不論哪首曲子，除了有魄力、大氣的規格之外，更完成了有Center Guy（曾流行東京涉谷的誇張男性裝扮）等級的作品。有句話說：「平凡的人生最好。」的確，我們雖沒辦法過享盡奢華的生活，但至少也要有能力過風平浪靜、安穩幸福的日子吧！但是！Artist的世界是不允許"平凡"（平庸）的。擁有能突出於他人之上的才能才是Artist的生存之道！希望讀者能藉由演奏本書所收錄的曲子，用身心靈去感受高深的技巧、技法才能呈現自己的"音樂個性"！唯有如此，通往未來的大門才會為你們敞開！

地獄的貴婦人

給愛麗絲

路德維希.范.貝多芬

音樂史上首首發光發熱名曲的生父，維也納古典派的音樂巨匠－路德維希．范．貝多芬（1770～1827）。此曲是他於1810年所作的鋼琴曲，曲式為〝將一主旋律不停地重複，然後其間放入數個〝插部〞的迴旋舞曲。順帶一提，關於愛麗絲究竟是誰，至今殊無定論。具後世考查，原曲應是貝多芬為－特蕾塞．瑪爾法蒂所作，此說較有說服力。

此曲必修技巧

★**琵音**（Arpeggio）

★**音階彈奏**（Scale）

★**持續音奏法**（Pedal Tone）

第1幕

地獄的貴婦人

給愛麗絲

 ・利用和弦組成音的彈奏來培養兩手演奏的正確性！
・將持續音奏法完全心領神會！

LEVEL 目標速度 ♩＝110

示範演奏 TRACK 1 伴奏卡拉 TRACK 7
示範演奏（只有貝士） TRACK 21

『Fur Elise WoO 59』music by Ludwig Van Beethoven

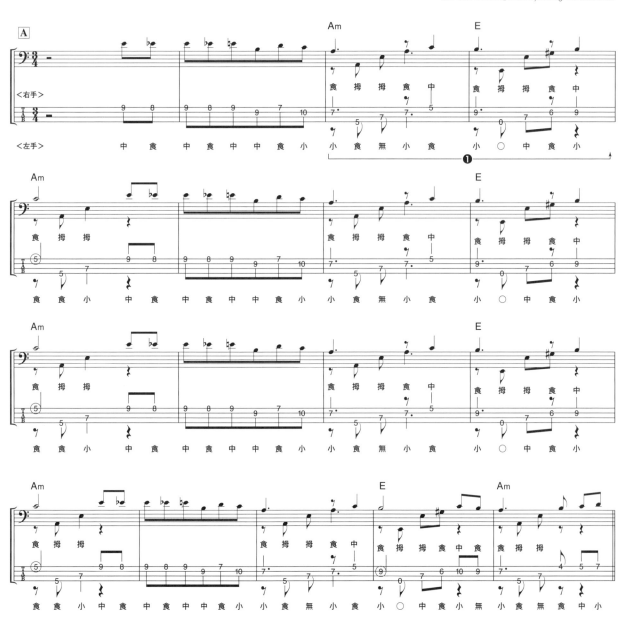

❶ 琶音（Arpeggio）句型。一邊留意左手食指的封閉指型，快速地做出和弦轉換！

【大調五聲音階（Major Pentatonic Scale）】 A音（1）・B音（2）・C#音（3）・E音（5）・F#音（6）

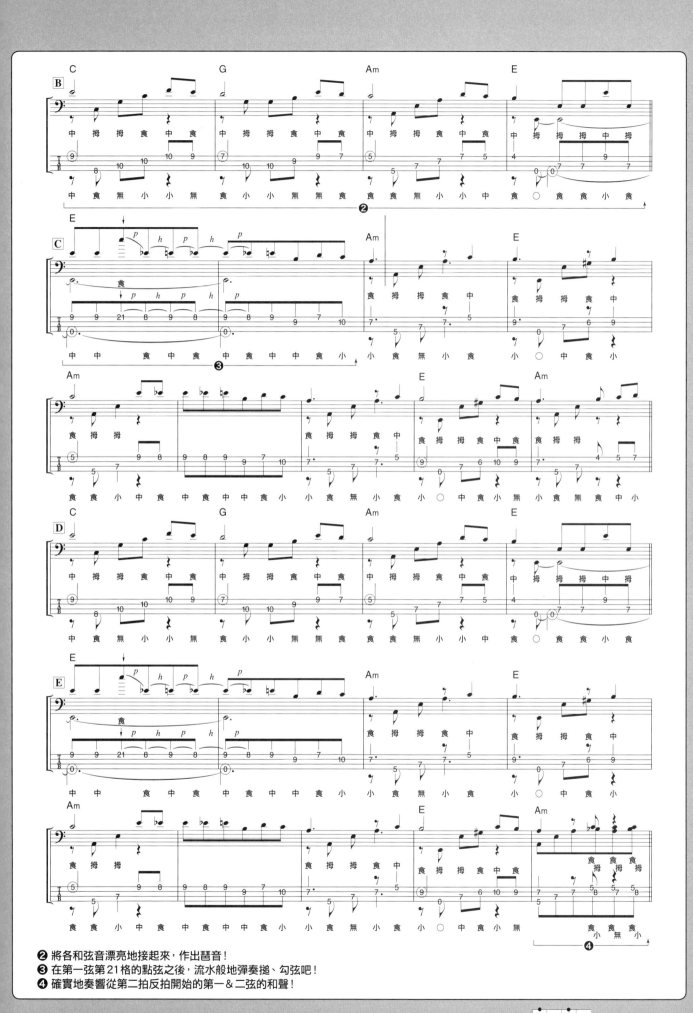

❷ 將各和弦音漂亮地接起來，作出琶音！
❸ 在第一弦第21格的點弦之後，流水般地彈奏搥、勾弦吧！
❹ 確實地奏響從第二拍反拍開始的第一＆二弦的和聲！

【小調五聲音階（Minor Pentatonic Scale）】 A音（1）‧C音（♭3）‧D音（4）‧E音（5）‧G音（♭7）

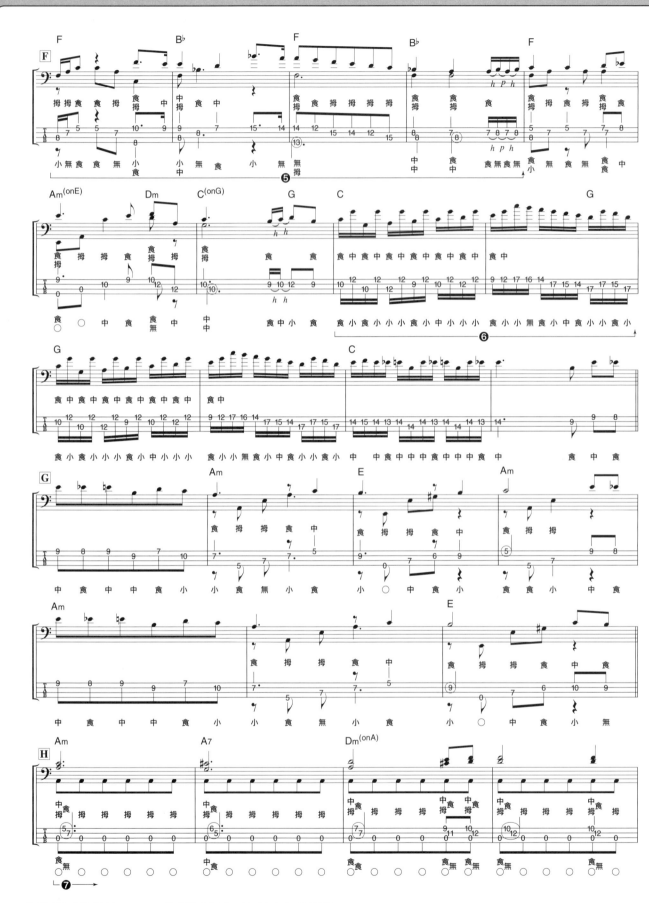

❺ 同時演奏旋律跟 Bass Line 的高難度句子。也要注意左手的伸展！

❻ 持續音奏法的句子。要正確地彈好做為持續音的第一弦第 12 格。

❼ 彈奏低音的大拇指和彈第一＆二弦的食＆中指的節奏有所不同，請確實地做好區隔。

【藍調音階（Blues Scale）】 A音（1）・C音（♭3）・D音（4）・E♭音（♭5）・E音（5）・G音（♭7）

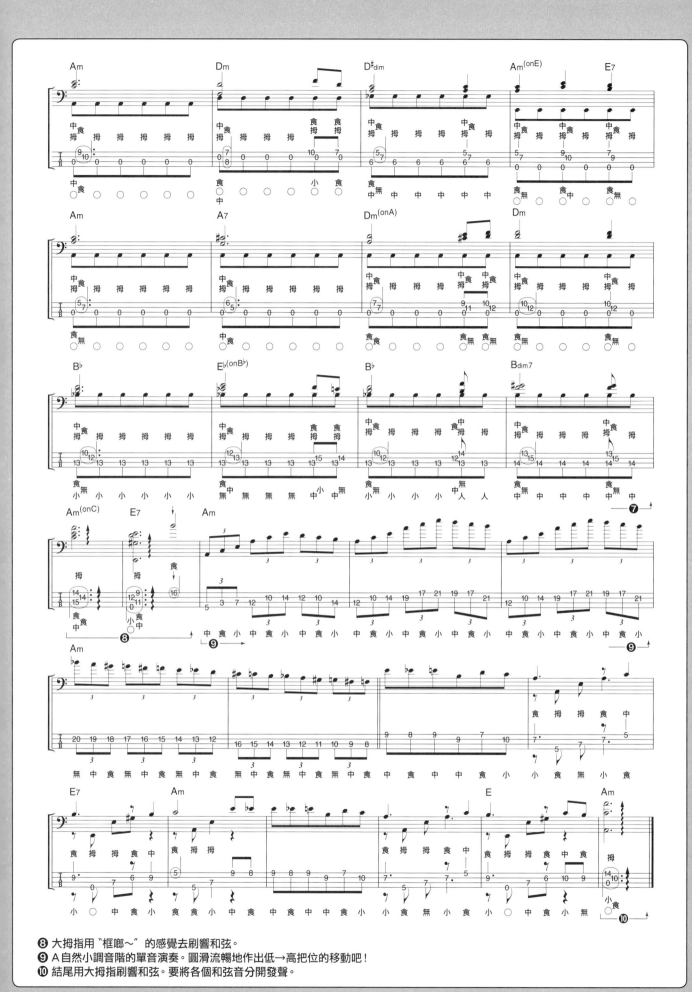

⑧ 大拇指用〝框啷～〞的感覺去刷響和弦。
⑨ A自然小調音階的單音演奏。圓滑流暢地作出低→高把位的移動吧！
⑩ 結尾用大拇指刷響和弦。要將各個和弦音分開發聲。

【大調音階（Major Scale）】A音（1）‧B音（2）‧C#音（3）‧D音（4）‧E音（5）‧F#音（6）‧G#音（7）

13

注意點1 左手

確實地壓好琴弦 做出漂亮的和弦聲響！

　想要練就銅牆鐵壁般，能夠正確捕捉琴弦的指力，必須要做到以下兩點：①左手四根指頭不偏不倚的壓弦力、②精熟異弦同格的封閉指型。而正好能同時鍛鍊到這兩點的，就是此曲必修技巧之一的和弦奏法！第一步，先確認好構成主旋律的 Am 指型。食指的封閉指型按壓第四＆一弦的第5格；無名指壓第三弦第7格；小拇指壓第二弦第7格（照片①）。順帶一提，保持這個指型中指去按壓第一弦第6格，就會變成 A Major 和弦（照片②）食指的封閉指型並非直接伸長手指貼著指板，而是用手指的側面去做壓弦（照片③＆④）

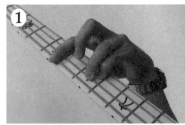

① Am 和弦的指型。用食指壓好第四＆一弦的第5格吧！

② A 和弦的指型。用中指壓好第一弦第6格吧！

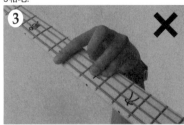

③ 食指直接伸直，用手指正面對著指板做壓弦是 NG 的！

④ 將食指稍稍傾斜，用指側去做封閉指型吧！

注意點2 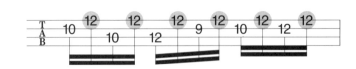 理論

以第一弦第12弦為中心 做出正確的上下弦移！

　在 F 的第八＆第十小節，登場的是代表古典風格的持續音奏法【註】。在此雖將 C 大調音階的五度音 G（Sol）音設定為持續音（圖1），但由於夾帶持續音的同時，還要做第三＆第二弦第12格的壓弦，所以小指的運指是非常辛苦的！注意正確地用小指做封閉指型跟上下弦移吧！另外，由於每個音都需要細膩的上下弦移，希望讀者也好好注意右手撥弦的指順。最恰當的撥法就是將中指固定在第一弦的持續音；食指去彈奏第二＆第三弦的二指撥法吧！要特別注意第三弦到第一弦的跨弦動作！

圖1　持續音奏法

F 第八小節

（譜例）

●…G（Sol）音（第一弦第12格）為持續音。

注意點3 右手

利用兩個步驟 來練習和弦指彈！

　在 H 段落登場的是，一邊用大拇指彈八分音符的根音；一邊用食指＆中指撥第一二弦的 Double Note 的高難度和弦指彈。還沒習慣指法以前，先將根音（大拇指）和 Double Note（食指＆中指）分開練習（圖2），身體記熟之後再合併起來彈奏就好。當根音不是空弦的時候，左手的運指會比較複雜，建議事先記好運指的流程。注意左右手節奏的同時，巧妙地料理這和弦指彈吧！

圖2　和弦指彈的練習法

STEP1　只彈奏根音（大拇指）

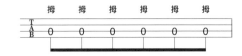

STEP2　練習 Double Note（食指＆中指）

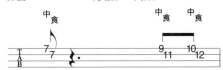

※習慣了 STEP1 跟 STEP2 之後，再將兩者合併。

【持續音奏法（Pedal Tone）】　在低音或高音的連續音持續不斷地彈奏的狀態之下，往其音高上下擴展和聲的奏法。名稱的由來好像就是因為 Organ 的腳鍵盤＝ Pedal 的緣故。

梅 需要細膩上下移弦的半音階練習。好好鍛煉左手的指力吧！

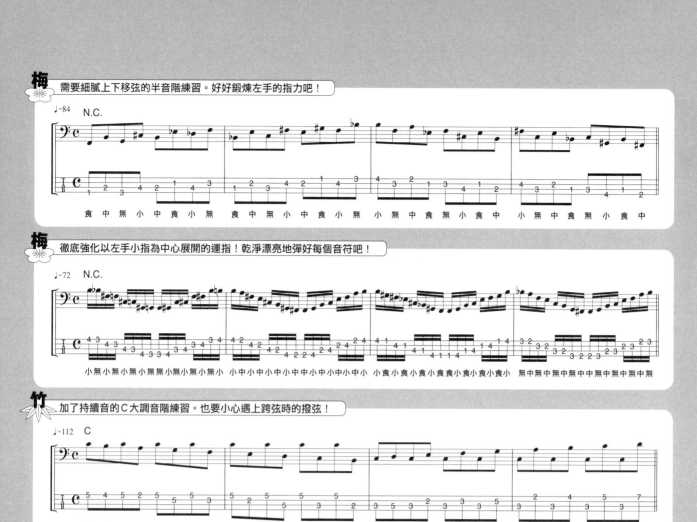

梅 徹底強化以左手小指為中心展開的運指！乾淨漂亮地彈好每個音符吧！

竹 加了持續音的C大調音階練習。也要小心遇上跨弦時的撥弦！

竹 左手伸展的練習。好好地張開手指吧！

松 精通右手大拇指的和弦指彈跟多條弦的同時壓弦吧！

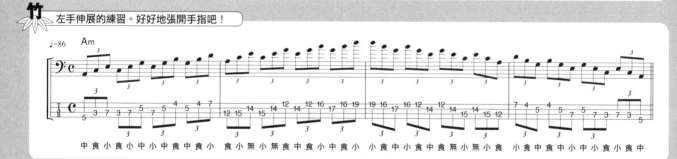

松 一邊保持右手大拇指的節奏，一邊彈奏和弦音的句子。也要注意左手的運指！

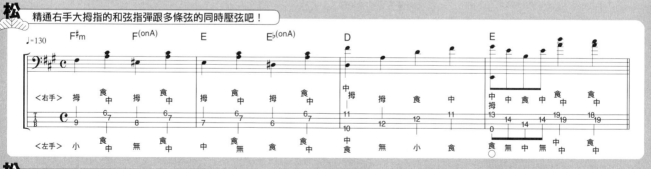

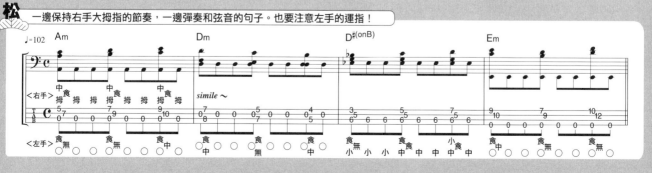

地獄的串場秀

直逼筆者的愛機！　ESP篇

向 ESP 的進士 節氏請教有關筆者最新的 Original Bass 以及自製 Original Model 時該注意的事項。

下工夫在木頭的黏接方式
讓琴身充滿厚實感

●請問是從何時開始製作新的 Original Bass 的呢？

○差不多是 2007 年的暑假吧！在製作的流程上，首先向當事人（MASAKI）請教了想要怎樣的 Body Shape，結果是想要像 Jazzmaster 或 Jaguar 那樣的形狀。

●這次新 Model 的特徵是？

○由於 MASAKI 先生很喜歡之前那把黃色 Original model 的 Position 和 Bridge 的位置，所以這次的 Model 也調整了背帶扣位置，讓它背起來彈時跟黃色 Model 的 Neck 和 Bridge 等的位置是完全一模一樣的。

●琴身是用甚麼木頭製作的呢？

○用的是 White Ash。由於這次 Body 的表面積比黃色 Model 來的大，所以稍微重了些。Neck 部分雖然是 Maple，但也全部做黃色塗裝。與 Rosewood 相較，Maple 指板的塗裝，更能凸顯出聲音的高頻。Fret 部分為 1mm 左右，同時採用比較正統的方式製作，所以高度並不高。指板的寬幅也較寬些，板面的形狀則是半圓型。由於 MASAKI 先生常用到滑音，要是 Fret 太高的話手指也許會撞到也說不定。另外這個 Model 有一較大的特徵，就是從指板端到琴身做了斜面的設計。這本來就是 ESP 所開發的設計，如此一來更便於 Slap 的 Up&Down 奏法。

●MASAKI 先生在聲音方面有甚麼要求嗎？

○雖然沒有特別要求，但我們目標是，即便加上效果之後聲音的本質也不會跑掉。Pickup 方面的話，前面為 EMG-35P，後面為 EMG-35J。由於 EMG 比較容易做出聲音輪廓，應該比較接近他的喜好吧！

●Control 類的配置呢？

○只有 Volume、On/Off Switch 以及 Pickup Selector 這三樣而已。Pickup Selector 使用的則是 Rotary Switch。由於 Rotary Switch 比較難在一瞬間切換 Pickup，所以也有吉他手不喜歡這樣的設置，或許貝士手比較易於根據曲子之所需而切換拾音器吧！這樣在現場演出時也比較不會因誤觸而切換到 Pickup 的情形發生。

●製作過程中比較費心力的是？

○由於正反面都是流體形狀，最辛苦的就是 Body 的加工了。再者，橫幅也較黃色 Model 寬，所以也必須做出琴身的高低差才行。要是厚度不夠的話就麻煩了！所以下了比較多功夫在黏合木頭，讓 Body 有厚實感。

多方比較不同的 Model
找出自己所要的理想的形狀

●當讀者想跟 MASAKI 先生一樣製作 Original Model 的時候，有沒有甚麼該注意的重點呢？

○最容易被忽略掉的是背帶扣的位置吧！因為背帶扣的位置深深影響到站起來演奏時的姿勢跟身體平衡。還有 Pickup 的形狀也要注意一下比較好。完成之後覺得聲音怪怪有違和感的時候，其實往往換個 Pickup 就能解決，要是一開始就裝形狀特別的 Pickup，之後更換就會遇上麻煩。因此，還是選擇較常用的 Pickup 形狀比較好。

●製作 Original Model 的時候，像是木材、電子裝置的配列等等，有許多細小的事項必須決定。得預先在事前做好功課比較好，對嗎？

○是的。但我想，對第一次訂做 Original Model 的人可能會不太能理解，Body 形狀所會帶給聲音的影響是很大的，最好還是積極地與製琴師討論比較好。基本上，先以自己一直以來彈過的貝士為參考，擷取其好的地方，在琴完成之後，缺點也會比較少吧！因此，還是得彈過大量貝士之後，再決定自己的 Original Model 該怎麼設計比較好。建議讀者能去樂器行多方試彈比較看看。事實上，只憑看圖是不能全盤理解的自己之所需。不厭其煩地多試幾把琴，再從中找出自己理想的貝士樣式是最為恰當的吧！

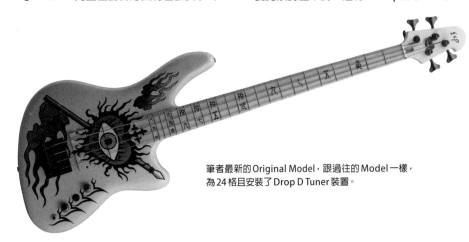

筆者最新的 Original Model，跟過往的 Model 一樣，為 24 格且安裝了 Drop D Tuner 裝置。

琴格最後到琴身的部分做了斜面處理。

地獄的出陣式

土耳其進行曲

沃夫岡.阿瑪迪斯.莫札特

本曲是維也納古典派的音樂家，沃夫岡．阿瑪迪斯．莫札特（1756～1791）所做的「A大調第11號鋼琴奏鳴曲K.331」的第3樂章。莫札特從小便展現他驚人的音樂天分，短短35年的生涯，以鋼琴奏鳴曲為首，在歌劇、交響曲、宗教音樂、弦樂四重奏等各式各樣音樂類型上，有著超過700首以上的創作。

此曲必修技巧

★二指撥法

★三指撥法

★Slap

地獄的出陣式

土耳其進行曲

・挑戰二指＆三指撥法的混合技巧！
・完全掌握速度與正確性合一的運指！

 LEVEL 🚀🚀🚀　目標速度 ♩= 148

示範演奏 TRACK 2
伴奏卡拉 TRACK 8

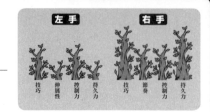

『Sonate Fur Klavier Nr 11 K 331』 music by Wolfgang Amadeus Mozart

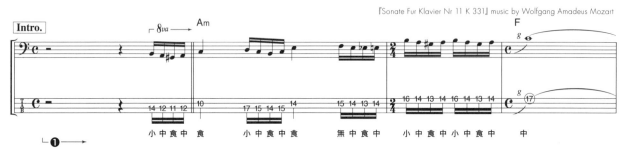

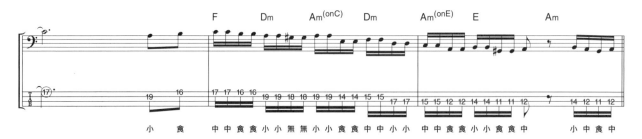

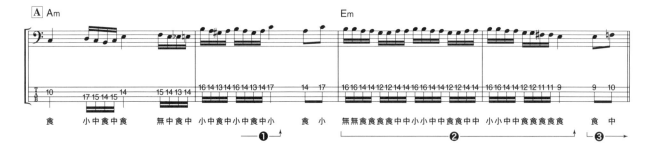

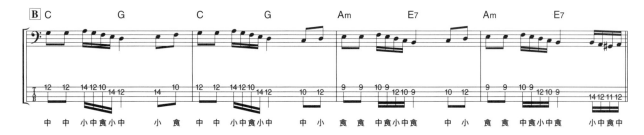

❶ 使用三指撥法的時候，要事先想好指順。特別是在上下弦移的時候！
❷ 單弦樂句。右手做顫音式撥法（Tremolo Picking）的時候，也要正確地做好左手的把位移動！
❸ 由於混合了八分音符和十六分音符，要注意節奏的輕重緩急！

【和聲大調音階（Harmonic Major Scale）】A音（1）・B音（2）・C#音（3）・D音（4）・E音（5）・F音（♭6）・G#音（7）

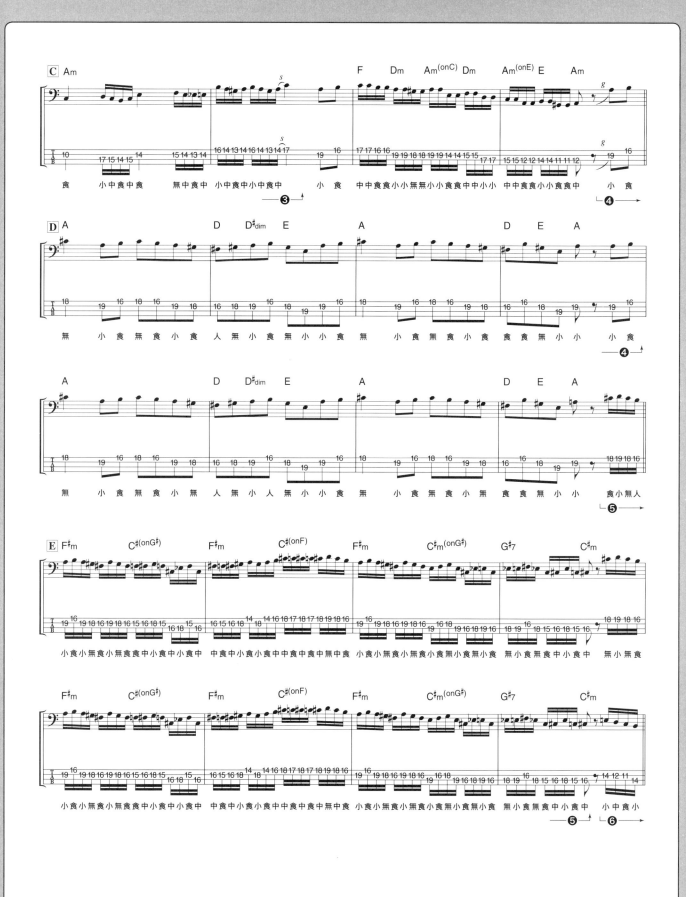

第1幕

第2幕

第3幕

第4幕

第5幕

第6幕

❹ 富有旋律性的樂句，像是歌唱一般演奏吧！
❺ 十六分音符構成的單音句子。確實地同步左右手的動作吧！
❻ 雖然是用 Full Picking 去彈奏，但還是要做出如連奏的流水般氛圍！

【自然小調音階（Natural Minor Scale）】 A音（1）・B音（2）・C音（♭3）・D音（4）・E音（5）・F音（♭6）・G音（♭7）

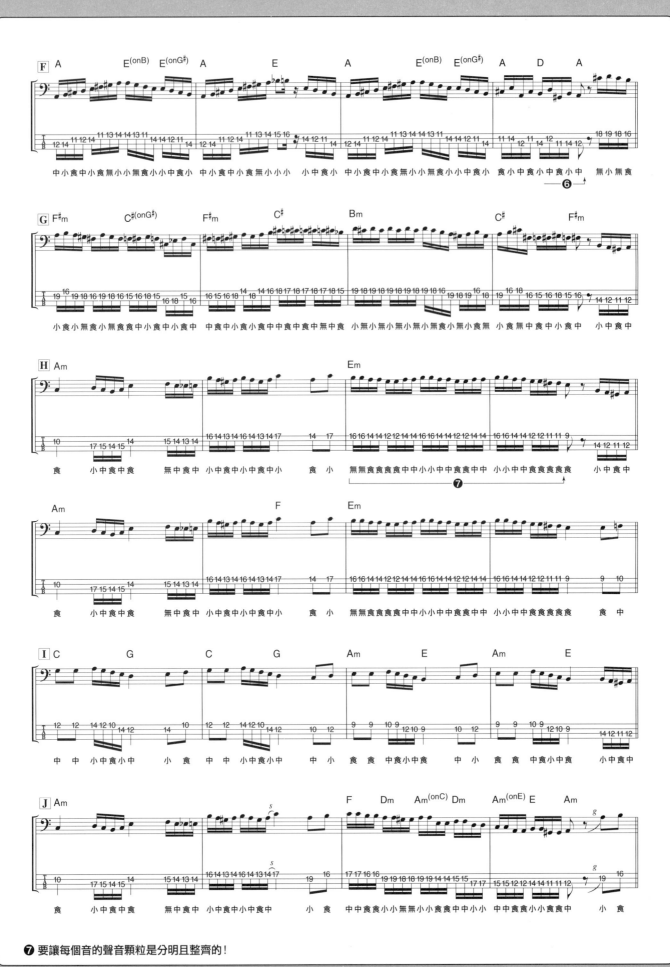

❼ 要讓每個音的聲音顆粒是分明且整齊的！

【和聲小調音階（Harmonic Minor Scale）】A音（1）·B音（2）·C音（♭3）·D音（4）·E音（5）·F音（♭6）·G#音（7）

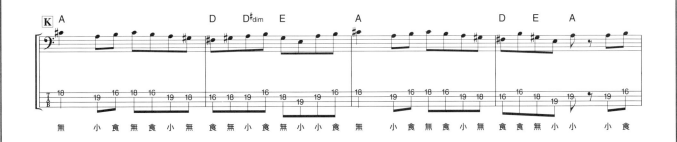

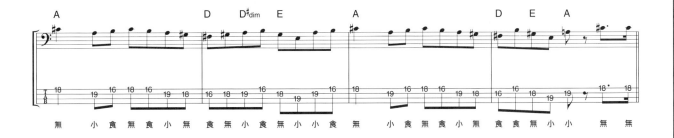

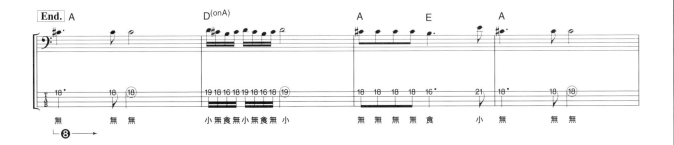

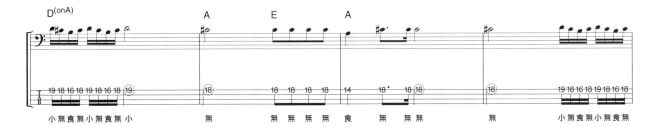

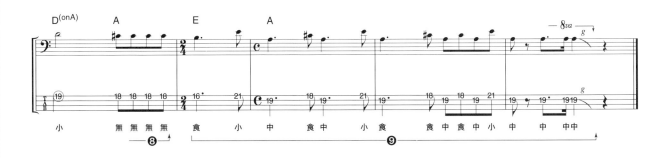

❽ 由於附點四分音符和二分音符等的音長較大，要小心不要搶拍！
❾ 整體用斷音的感覺去彈奏吧！

【旋律小調音階（Melodic Minor Scale）】A音（1）・B音（2）・C音（♭3）・D音（4）・E音（5）・F#音（6）・G#音（7）

注意點1 　右手

Picking的基本風格 確認好二指撥法！

請讀者先在這邊確認好作為Picking最基礎的〝二指撥法〞，其槓桿原理的〝支點・力點・作用點〞的所在位置吧！首先，作為〝支點〞的是手腕。將手腕緊緊貼於琴身上，做為安定撥弦的支柱（照片①）。反之，要是手腕浮起來的話，彈奏姿勢便會不穩定，要多加留意（照片②）！〝力點〞則是大拇指，隨著Picking弦不同而變換大拇指位置去支援Picking的手指，同時也能藉以施行餘弦的悶音【註】，是再好不過了。最後〝作用點〞是彈奏琴弦的指頭，擺出角度，讓食指和中指能以同樣的深度觸弦（照片③ & ④）。

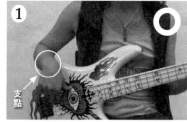

將手腕緊緊貼於琴身上，安定撥弦姿勢。

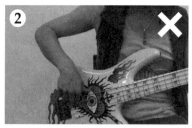

要小心手腕不在琴上是很難演奏的！

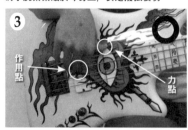

將食指&中指向琴橋側伸長，讓指頭的撥弦位置均一。

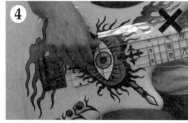

要是直接往正下方伸長指頭的話，兩個指頭的觸弦點就無法統一。

注意點2 　右手

用高效率的撥弦 來對應高速的節拍（Beat）！

由於此曲速度較快，想只靠二指撥法彈完以十六分音符為主體的旋律是非常難的。因此，採取二指跟三指撥法組合的方式，找出盡量不會帶給右手負擔的Picking模式為佳。以Intro第六小節為例（圖1），第一拍的第一弦依無名指→中指→食指→無名指的指序彈奏之後，直接用無名指以掃弦撥法的方式來撥第二弦，第二&第三拍再依無名指→中指→食指→無名指→中指→食指→無名指→中指去彈奏。之後第四拍用食指→無名指彈過之後，藉由無名指的掃弦撥法移動到第三弦，再接無名指→中指的指順。希望各位讀者能活用掃弦撥法，正確地彈好每個音符。

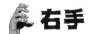

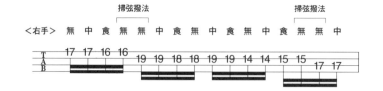

圖1：正確有效的三指撥法＋掃弦撥法

Intro. 第六小節

活用掃弦撥法，快速地做出上下弦移吧！

注意點3 　理論

採用實用性較佳的運指 像流水般演奏吧！

以E第二小節為例，來解說何謂實用性較佳的運指。在這個地方，運指法主要有兩個（圖2）。看起來Pattern1在指板上的動作較少，而Pattern2好像有多餘的動作對吧？但是，考慮實用性的話，Pattern2才是正確答案。舉例來說，第二拍的第一個音選擇彈第一弦第14格還是第二弦第19格會影響到前後第二弦第18格的運指。比起使用比較不靈活的無名指的Pattern1，Pattern2更能讓運指的流暢性提昇。第三拍的指順若是用無名指→中指，反不如用中指→食指去演奏會更為安定。比起用視覺的合理性去推論，不若追求實用性高的運指才能成就好的演奏！

圖2：實用性高的運指

Pattern1

Pattern2

比起用譜面上的合理性去推論，還是追求實用性高、好彈比較重要！

【餘弦的悶音】實為完美掌握超絕技法最最需要的技巧。就算手指動得再快，滿是噪音的演奏是不行的。總是要留意著做好餘弦悶音去演奏吧！

地獄的串場秀

直逼作者的愛機！ BOSS 篇

訪談 ROLAND 的八田博司氏，關於在錄製本書時也大活躍的 BOSS 的綜合效果器 GT-10B 的規格。

聲音的質感
飛躍性的提昇！

●MASAKI 先生在錄製本書時所使用的綜合效果器 "GT-10B"（詳細參照 P.48）的特點是甚麼呢？

○首先，比起過往的綜效，它的聲音質感有了飛躍性的提昇。過往的綜效接上貝士時，都有聲音變細等等低頻出不來的毛病。但，將貝士接上 GT-10B 彈奏第一個音的瞬間，就有不少人開心地表示 "聲音好渾厚呀"。綜合效果器的優點雖是能同時使用多種多樣的聲音，但若會影響到原樂器聲音的品質就不行了。

●確實，比起吉他，貝士更重視 "原音的渾厚" 也說不定呢。

○當然內含的各個效果器的聲音質感也有提昇。搭載了超高性能的電子處理器，聲音的細緻度、密度以及動態範圍等等的等級都提昇了呢！

●音箱的模組也有內建在裏頭吧？

○這是當然的。高品質的元件收錄了相當多的音箱模組。除了推薦在現場演出時使用之外，也推薦在錄音時使用。由於也對應 USB Audio，所以也能作為錄音介面。

●這一台就能同時做到好多事情，真的是買到賺到耶！

○還有，本體的控制踏板也能做到各式各樣

的操作。在現場演出的時候，不僅可以是效果器的開關，同時也能藉以切換變更多種效果，甚至能即時調整 Delay 或 Chorus 等效果器的參數也不是問題。另外，也有記憶樂句的功能，可以做到一邊以 Loop 來播放自己彈奏的樂句，然後再往上疊上其他樂句的演奏。

活用效果器
拓展表現能力！

●近年綜合效果器真是越來越萬能了，在調 Tone 上有沒有甚麼訣竅呢？

○我想有 2 個吧！一個是直接從 Preset 的內建設定裏頭挑出自己喜歡的聲音。GT-10B 在這方面還加了名為 "EZ Tone" 的功能，只要選好自己喜歡的音樂風格，就能大致確立聲音調整的方向性。除此之外，還有直覺的介面操作，只要把游標移至 "Tone Grid" 上，就能改變破音的 Nuance。當然，之後也還能掛 Chorus 等空間系，輕鬆地調出自己想要的 Tone。

●能夠做到直覺的操作，確實是讓人倍感心安呀！

○沒錯（笑）。另一個訣竅就是正攻法。自己從零開始調 Tone。想像自己喜歡的聲音，將每個效果一個接著一個 On/Off 試試看為佳。要是全部的效果都打開的話，會因為效

果過多而使聲音糊掉，比較好的辦法就是先只開必要的效果，然後再慢慢地補足其他的。不管怎麼說，都必須要先對聲音的意象設定，多聽多研究不同貝士手的音色是非常重要的！

●果然還是有必要先找到自己理想的聲音模範呢！

○沒錯。雖然不是說只要掛了效果，自己的貝士程度就會馬上進步，但卻能因此提升樂音的表現力。為了做出自己喜歡的聲音，不要有先入為主的觀念，各種辦法都去嘗試看看吧！

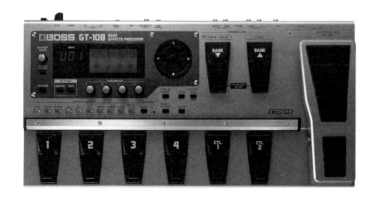

BOSS 的綜合效果器 GT-10B。在錄製本書時，筆者主要用其破音系。

地獄的運動會

天堂與地獄

賈克.奧芬巴哈

　　德國（之後歸化法國籍）音樂家，賈克．奧芬巴哈（1819~1880）所寫的輕歌劇「天堂與地獄」的序曲。他靠著「天堂與地獄」確立了自己輕歌劇作曲家的地位，之後也寫出了如「藍鬍子」、「美麗的海倫」等人氣作品。順帶一提，所謂的 Operetta 指的是，台詞與歌唱混雜的歌劇，也稱為輕歌劇或喜歌劇等。

此曲必修技巧

★ **點弦** (Tapping)

★ **掃弦撥法**

★ **四指撥法**

地獄的運動會

天堂與地獄

格言
- 用兩手正確地彈奏 Tapping！
- 目標做出富含 Grooving 的 Backing！

LEVEL 🚀　目標速度 ♩= 168

示範演奏 🎧 TRACK ③
伴奏卡拉 🎧 TRACK ⑨

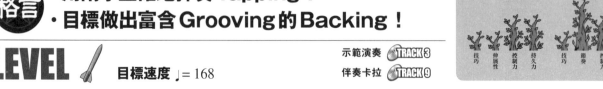

『Orphee Aux Enfers』music by Jacques Auguste Ignac Offenbach

❶ Melodic Tapping 樂句。要注意兩手的節拍跟音量差！
❷ 雖然是簡單的全音符也不能大意，正確地捕捉節拍吧！
❸ 由於加了休止符，要確實地切斷聲音！
❹ 緊湊地彈好 8 Beat！

【Ionian Scale】A音（1）・B音（2）・C#音（3）・D音（4）・E音（5）・F#音（6）・G#音（7）

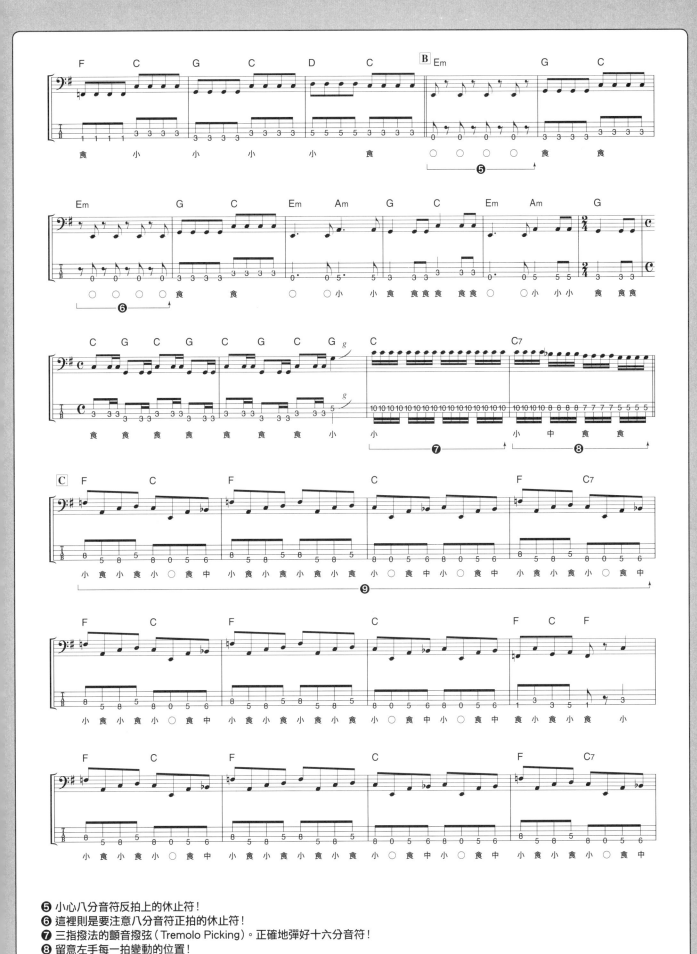

❺ 小心八分音符反拍上的休止符！
❻ 這裡則是要注意八分音符正拍的休止符！
❼ 三指撥法的顫音撥弦（Tremolo Picking）。正確地彈好十六分音符！
❽ 留意左手每一拍變動的位置！
❾ Running Bass 樂句。要做出如流水般順暢的動作！

【Dorian Scale】A音（1）‧B音（2）‧C音（♭3）‧D音（4）‧E音（5）‧F#音（6）‧G音（♭7）　

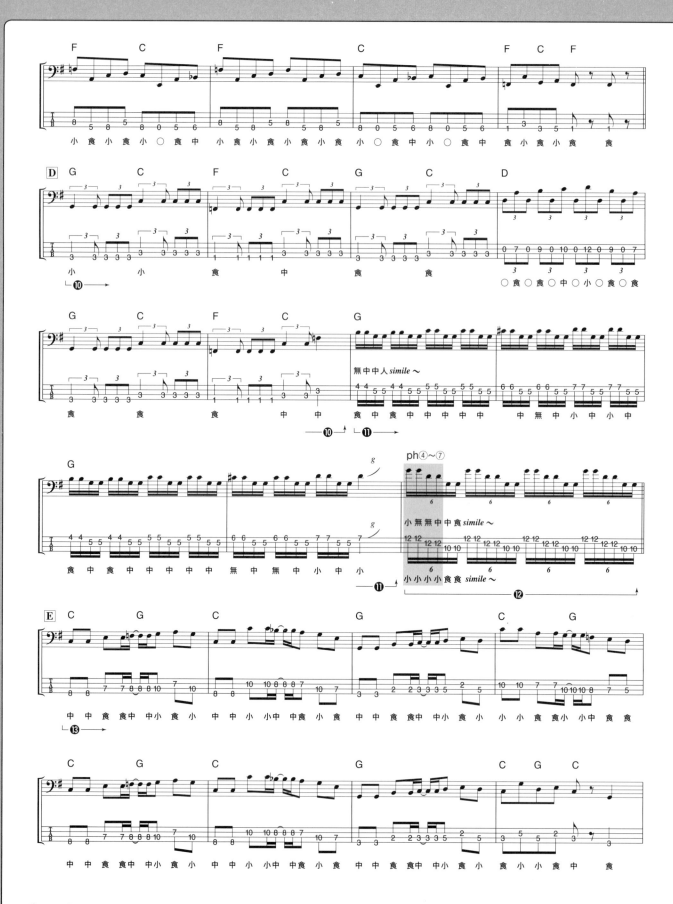

⑩ 要確實地做出三連音的律動！
⑪ 要小心在三指撥法進行中的中指掃弦撥法！
⑫ 四指撥法的掃弦撥法樂句。要好好維持六連音的拍感！
⑬ 16 Beat 樂句。注意不要落拍！

【Phrygian Scale】A音（1）·B♭音（♭2）·C音（♭3）·D音（4）·E音（5）·F音（♭6）·G音（♭7）

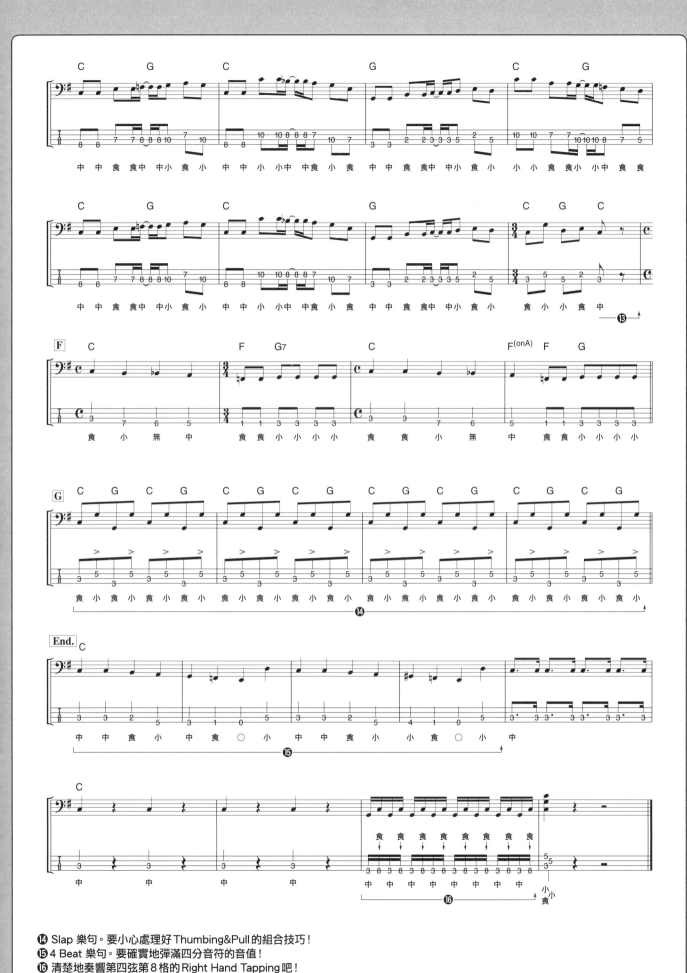

⑭ Slap 樂句。要小心處理好 Thumbing&Pull 的組合技巧！
⑮ 4 Beat 樂句。要確實地彈滿四分音符的音值！
⑯ 清楚地奏響第四弦第８格的 Right Hand Tapping 吧！

【Lydian Scale】A音（1）・B音（2）・C#音（3）・D#音（#4）・E音（5）・F#音（6）・G#音（7）

注意點1　右手&左手

雙手Tapping組成的
Chord&Melody彈奏！

在 Intro.1 登場的是，兩手彈奏和弦的同時也彈奏旋律的特殊點弦（Tapping）。右手食指負責第四弦的根音，中指負責第三弦的五度音；左手食指則是第一弦的和弦第3音（三度音），中指或無名指彈奏第二弦上的高八度根音。最重要的是兩手Tapping之後並不離弦，要確實地延長和弦音！在第一～七小節的第三拍，要保持Chord Tapping的姿勢，用右手無名指點弦→勾弦接回高八度音（照片①～③）。也要注意無名指的點弦是否有清楚發聲！

右手無名指在第二弦第16格的點弦。要確實地發聲！

藉由無名指的勾弦，將音接回第二弦第14格。

接著再用右手中指做第三弦第14格的點弦。

注意點2　右手

利用掃弦撥法
做出高效率的上下弦移！

在 D 第七～十小節是在右手三指撥法中做中指的掃弦撥法，第十一小節則使用四指撥法的掃弦撥法。第七～十小節由於是將〝第一弦2個音→第二弦2個音〞這組合不停重複的四音一組樂句，所以右手的指順為第一弦用無名指→中指，掃弦到第二弦之後→食指。至於第十一小節的六連音樂句則是，第一弦用小拇指→無名指，掃弦到第二弦之後→中指，再掃弦到第三弦→最後食指（照片④～⑦），要留心讓每個指頭Picking的聲音均等，特別是更注意無名指和小拇指的撥弦音量。

首先用小拇指撥第一弦第12格。

接著用無名指彈奏第一弦第12格……

用無名指的掃弦撥第二弦第12格。

接著也執行中指的掃弦。

注意點3　理論

用精確的演奏
做出Grooving！

在此曲，節拍會隨著8 Beat、Shuffle、16 Beat……等拍法的轉變，使節拍出現細膩變化。但是，由於拍速是一定的，即便節拍改變也不能讓整個節奏亂掉！特別是 E 的16Beat樂句，除了照譜面演奏之外，也要留心做出精準的Grooving。由於是=168的高速曲子，左手的把位移動會很匆忙，先把握好運指的流程，以避免因壓弦失誤而造成雜音的出現吧！之後右手再好好留心第二拍反拍的切分【註】，做出16Beat特有的Grooving（圖1）吧！

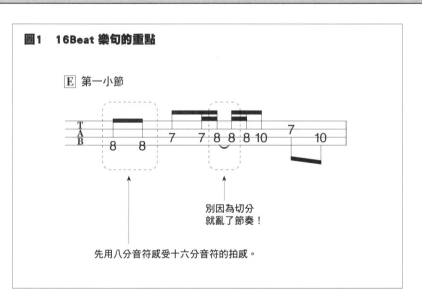

圖1　16Beat 樂句的重點

E 第一小節

別因為切分
就亂了節奏！

先用八分音符感受十六分音符的拍感。

【切分（Syncopation）】強調小節內弱拍的節奏。以4/4拍子為例，弱拍便是第 2& 第 4 拍，當強調這些拍子的時候就稱為切分。

梅 節奏的基礎練習。即便音組有拍法的變化、休止符等等都不能亂掉節奏！

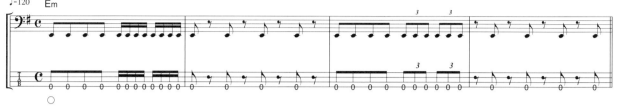

梅 Running Bass 樂句。學習即便是用單音演奏也能彈出和弦感！

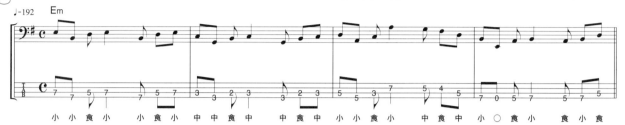

竹 三連音的節奏練習。用二指撥法征服三連音吧！

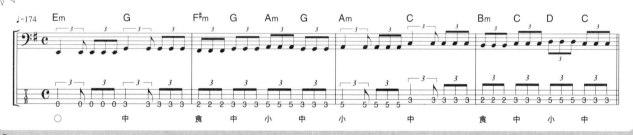

竹 休止符交叉出現的16Beat練習。注意切分，做出Grooving！

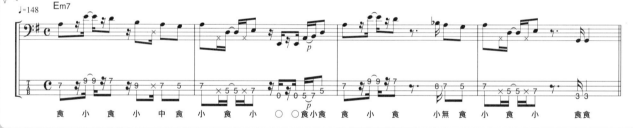

松 用Thumbing彈奏第四弦；Pull做上下弦移的Slap組合練習。要確實奏響Pull！

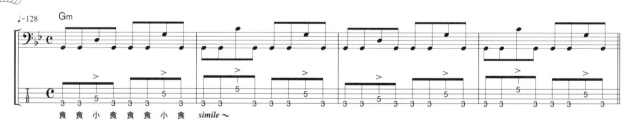

松 使用大拇指Up&Down的Slap練習。也要注意四分之一音的推弦！

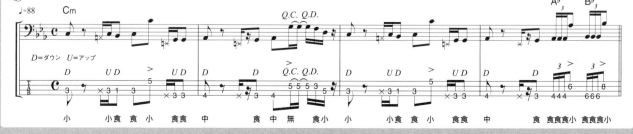

地獄的串場秀

直逼作者的愛機！ Ex-pro 篇

訪談同社的近藤氏＆高橋氏，關於暗地裡支撐筆者超絕演奏跟表演的導線和無線導線的特色。

貝士會因為高頻的表現不同而影響到低頻的氛圍！

—— MASAKI 先生所使用的導線是甚麼呢？
高橋 是 FA 系列的導線。雖然本公司也有另一個 FL 系列，但 FA 系列的音色較渾厚，特別是低頻出力很強。MASKI 先生常使用高把位做演出，但無可避免地，高把位聲音會比低把位來的更加單薄弱小。舉例來說，像點弦等等，只有一開始的音的 Attack 非常明顯，後面就聽不清楚在彈甚麼了。而 FA 系列的特色是，即便是在上高把位的演奏，也能充分展現出貝士該有的渾厚音色。就以這點來說，FA 系列跟 MASAKI 先生挺合得來的。當然 FA 系列除了低頻之外，高頻的出力也相當出色，不論是彈哪個把位、用怎樣的方式彈，都能保有貝士該有的音色。

—— 雖然是貝士，但高音的表現方式也很重要呢！
近藤 說的沒錯。貝士雖然是低音樂器，但也會因為高頻的表現不同，而影響到低頻的氛圍。音響元件也是如此，要是高音喇叭壞了的話，低音喇叭出來的低頻也會因之而改變氛圍。所以說即便是貝士，也不是只要注重低頻就好。

—— 當初開發這款導線的目標是甚麼呢？
近藤 與其說是想呈現好的聲音，不如說是想呈現出樂器最原始的聲音本質。也就是 " 不

需補強、不需削減任何音頻 " 的概念。基本上，只靠導線就想讓原本的聲音變好是不可能的。所以本公司並沒有補強高頻或低頻等等諸如此類的構思。其實我們的無線導線也是在同樣的概念下開發的。

正因是狹小的 Live House 無線導線才更顯活躍！

—— MASAKI 先生現在所使用的無線導線是甚麼呢？
高橋 分別是 PRO-10 PLL（收訊機）和 TR-23（發訊機）。這是本公司作為頻道可變式無線導線最初釋出的 Model。由於 MASAKI 先生常常在各式各樣的場合演出，如 CANTA、地獄四重奏、Session 等等，像這樣能切換頻道的無線導線會比較方便吧！就像 " 這個地方用這個頻道，那個地方用那個頻道 " 的感覺，可以隨著場合不同而切換頻道。
近藤 最近 MASAKI 先生還有使用我們 PW 系列的無線導線（PW-R 以及 PW-T）。這是小到能放進效果器盒的無線導線。由於 PRO-10 PLL 體積較大，帶著走是非常累人的。因此，像是辦在外縣市的研討會等場合的話，還是會使用比較輕便的 PW 系列吧！

—— 無線導線能帶著走真是方便呢！
近藤 精小的 PW 系列是以適合用於中等規模的表演廳為概念所設計的。不過其實也有其

他表演者在武道館用過這款無線導線。當然電波要到達武道館的舞台邊緣是不太可能的。

—— 即便是只就演出層面考慮，大舞台還是需要用無線導線呢！
近藤 雖然有不少人是因為舞台大才想使用無線導線，但其實狹小的 Live House 才更加適合。會這樣說，是因為 Live House 的狹窄舞台上，放滿了監聽音箱和吉他、貝士的導線等等，常會發生導線纏在一起的情況。要是使用無線導線的話，就不會發生這種情形了。所以本公司希望業餘表演者們也能多多考慮使用無線導線呢（笑）。

歷經三年的歲月，從導線頭的尖端到導線的材質都細緻講究的 FA 系列。
除了筆者之外，也深受眾多表演者愛用。

能像效果器一樣使用的踏板式無線導線。
能用踏板打開靜音模式，進而無聲地調音或更換樂器。

地獄的吉普賽

匈牙利舞曲

約翰內斯.勃拉姆斯

被羅伯特.亞歷山大.舒曼發掘的德國作曲家，約翰內斯.勃拉姆斯（1833～1897）。「匈牙利舞曲」是他將透過朋友，愛德華爾德.雷梅尼（匈牙利小提琴家）所接觸到，且帶給他自身甚大影響的吉普賽音樂重新編曲創作的舞曲集。這次挑選的是21曲中最膾炙人口的〝第五號〞。

此曲必修技巧

★ **和弦點弦**（Chord Tapping）

★ **旋律點弦**（Melodic Tapping）

★ **點弦&連奏法**（Tapping&Legato）

第4幕
地獄的吉普賽
匈牙利舞曲

 格言
・掌握各式各樣的 Tapping！
・正確地分離兩手的動作！

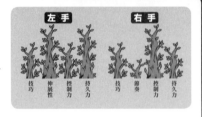
左手　　右手
技巧　伸展性　控制力　持久力　　技巧　節奏　控制力　持久力

LEVEL 🚀 　目標速度 ♩= 124

示範演奏 🎵TRACK 4　伴奏卡拉 🎵TRACK 10
示範演奏（只有貝斯）🎵TRACK 24

『Ungarische Tanze』music by Johannes Brahms

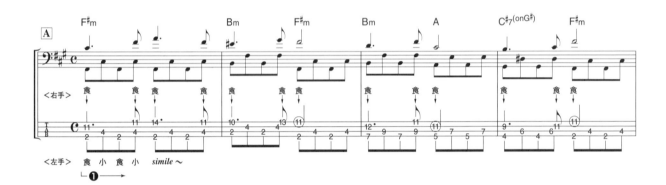

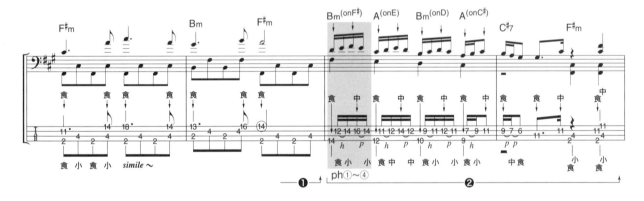

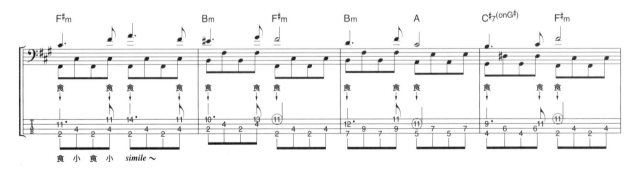

❶ 在左手彈奏八分音符的根音和五度音的同時，右手做 Melodic Tapping！
❷ 同時運用兩手的特殊點弦樂句。要在第二弦上做出如流水般的連奏（捶、勾弦）聲音！

【Mixolydian Scale】A音（1）・B音（2）・C#音（3）・D音（4）・E音（5）・F#音（6）・G音（♭7）

34

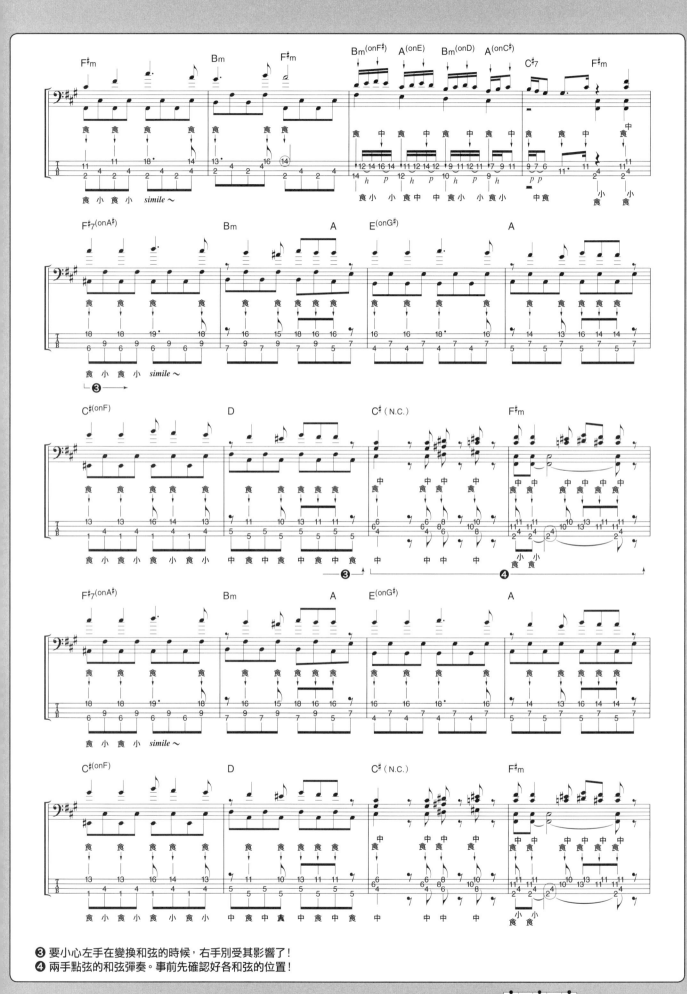

第1幕

第2幕

第3幕

第4幕

第5幕

第6幕

❸ 要小心左手在變換和弦的時候，右手別受其影響了！
❹ 兩手點弦的和弦彈奏。事前先確認好各和弦的位置！

【Aeolian Scale】A音（1）・B音（2）・C音（♭3）・D音（4）・E音（5）・F音（♭6）・G音（♭7）

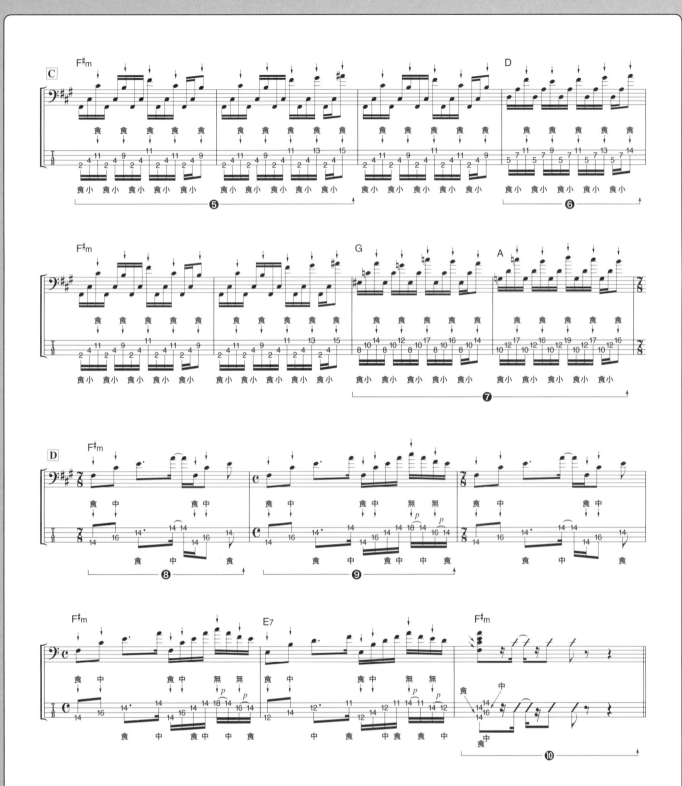

❺ Percussive Tapping 樂句。確實地切斷聲音，有節奏地演奏吧！
❻ 要小心第一弦上不斷變化的點弦位置！
❼ 縱令旋律音移動至高把位也要流暢地銜接樂句！
❽ 由於節拍變成 7/8 拍，注意節奏別亂了！
❾ 確實地做出右手無名指的點弦和勾弦！
❿ 四條弦都用到的 Chord Tapping。要避免左右手的點弦音出現音量差！

【Locrian Scale】A音（1）·B♭音（♭2）·C音（♭3）·D音（4）·E♭音（♭5）·F音（♭6）·G音（♭7）

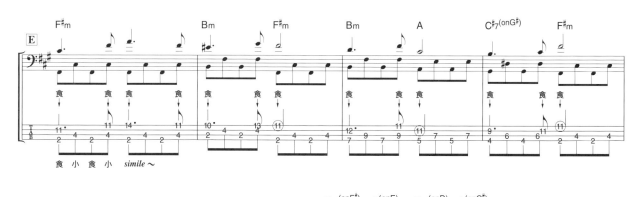

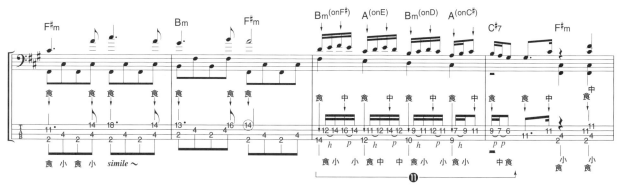

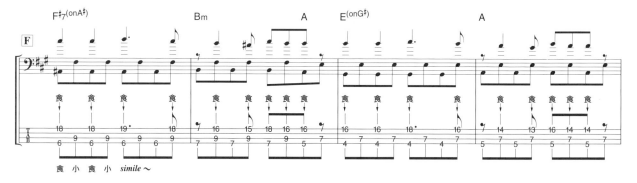

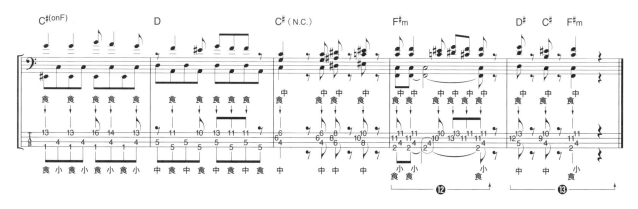

⑪ 要乘著十六分音符的節奏，如水流般地演奏第二弦！
⑫ 要注意左手的節奏別被右手打亂了！
⑬ 兩手點弦樂句。這裡也要注意別讓左右手出現音量差！

【Harmonic Minor Scale Perfect 5th Below】A音（1）・B♭音（♭2）・C#音（3）・D音（4）・E音（5）・F音（♭6）・G音（♭7）

注意點1　右手&左手

將 Chord 和 Melody 分開 Tapping 吧！

　此曲全篇皆只用點弦彈奏。左手在第四&第三弦的低把位點弦，做出節奏以及和弦感的同時，右手則在第一&第二弦的高把位點弦，做出旋律。由於左右手的節拍並不同，能否好好分離左右手的動作便成為是否能攻克此技法的關鍵！首先，分開左右手，一隻手一隻手個別練習會比較好（圖1）。做好第四&第三弦的節奏以及和弦之後，再來確認旋律點弦的位置。掌握好兩隻手的動作之後，再合併起來吧！

圖1　兩手點弦的練習方法

STEP1　只有左手的和弦彈奏練習

STEP2　只有右手的旋律彈奏練習

※當能分別彈好STEP1跟STEP2之後再合併起來。

注意點2　右手&左手

需要右手強勁指力的高難度特殊 Tapping！

　在 A 第七小節登場的是，難度MAX的特殊點弦（照片①〜④）。各拍起頭音一定要用右手食指點在第四弦的根音上；而左手食指則是在第二弦上做點弦。之後繼續在第二弦上做十六分音符的連奏（Legato）【註】，但要小心第三個音為右手中指的點弦！為了延長各拍起頭音的根音到下一拍，右手食指必須在不離開第四弦的情況下，利用中指做第二弦的點弦。為了讓根音延長，又做出漂亮的連奏，好好地埋頭苦練吧！

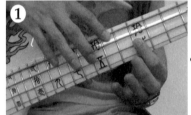

① 兩手的食指同時點弦。

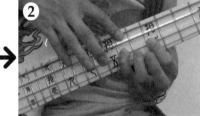

② 用左手小拇指搥第二弦第14格。

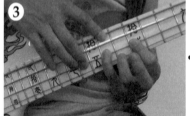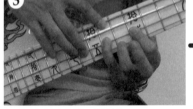

③ 再用右手中指在第二弦第16格做點弦。

④ 中指的勾弦。一直到此右手食指都不能離弦！

注意點3　理論

為了掌握7/8拍的節拍記住這兩種方法吧！

　D 是7/8拍和4/4拍交互出現的變拍模式。要想掌握7/8拍的變拍，方法有兩種（圖2）。一種是直接用四分音符的拍感去數拍，到了第四拍反拍再強硬地將他拉回，做下個小節的起頭拍。用數數的概念來唱的話，便是〝一、二、三、四（只有一半）、一、二〜〞。記住第四拍只有半拍就要進入下個小節了！第二種則是用八分音符的拍感來數拍。只需要單純地數〝一、二、三、四、五、六、七〞就好了。但是，千萬要注意從7/8拍回到4/4拍的時候節拍不能亂掉！

圖2　彈好變拍拍子的數拍方式

D 第一&第二小節

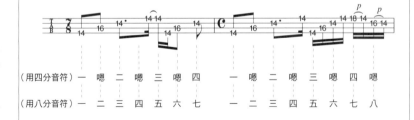

用自己喜歡的方式去練習變拍吧！

【連奏（Legato）】將音與音圓滑接起，中間沒有斷點的奏法。在貝士或吉他的演出時，常以搥、勾弦、滑音等等的技巧來演奏。

地獄的串場秀

為了存活下去而該有的音樂互動方式

來說說能讓作為樂手的自己有明顯成長，且進而產生自我獨特風格的音樂欣賞方式吧！

光只會追溯源頭是不行的！

最近筆者看著年輕貝士手們，內心有些感觸。發現只靠追溯音樂源頭就能自我滿足的人，出乎意料的多。確實，喜歡 Billy Sheehan 的人要是只觀賞他的演出的〝樣子的〞話，是不會理解他演奏的本質的。因為他深受 Tim Bogert 以及 The Who 的 John Entwistle 等人所影響，從小便聽他們的音樂長大。雖說，知曉這樣的根源是非常重要的事；但是，絕不能只滿足於追溯以前的音樂而已！要是隨隨便便就說出〝我去聽了 Jaco Pastorius，最近也在聽 James Jamerson，我很厲害吧！〞〝果然貝士最重要的就是 Grooving 呢！〞之類的話，對自己音樂素養的增進是毫無助益的。而是要以熟稔並精研了過去的音樂為基礎，進而聆聽、探求其沿革與如何進展成現今的樣子才行。因為，我們都是活在〝現今〞這個年代之下的演出者，必須要將音樂努力傳達給〝現在〞的聽眾。更重要的是，在追本溯源之後，也要將〝過去〞的音樂帶回〝現代〞。如果做不到的話，就會像是只讀舊的教科書一樣，是沒有辦法在現今的考試中脫穎而出的！

培養能夠欣賞各種不同音樂的宏觀視野吧！

既然是要在現今的日本出道的話，就希望各位讀者能好好研究現在的音樂生態。也能夠將現今聽眾喜歡的主流音樂，跟自己溯源出來的音樂做結合，產生自己的獨創風格。就算能做出好的 Grooving，也不代表就能在音樂市場佔有一席之地。要是沒有能夠欣賞不同音樂的宏觀視野，就不會再有所進步了。筆者自己也一直在聽各種年代、不同類型的音樂，在自家 PC 的 iTunes 裏頭就有 50000 首以上的曲子。筆者會一直持續去聽新的音樂也是因為深刻理解到，〝要想在職業的世界存活下去的話，就必須知曉各式各樣不同的音樂才行〞。職業的世界可不是簡單到只靠自己喜歡的音樂就能吃飯的！希望各位讀者也能為因應不同的音樂需求，而努力地充實自己的〝音樂庫藏〞！

地獄的巴洛克

托卡塔與賦格

約翰.塞巴斯蒂安.巴赫

　　作為巴洛克音樂的大家,同時也帶給後世音樂廣大影響的德國音樂家,約翰.塞巴斯蒂安.巴赫(1685～1750)。本曲是他 21 歲時寫的管風琴曲(BWV565)。巴赫生前就以管風琴演奏家為名,除了本曲之外還有其他許多管風琴曲流傳於世。

此曲必修技巧

★**三次勾弦**(Three Pull)**奏法**

★**八指點弦**(8 Finger Tapping)

★**特殊右手奏法**(Right Hand)

地獄的巴洛克
托卡塔與賦格

・挑戰超絕神技—八指點弦！
・如流水般順暢地演奏Solo吧！

LEVEL 🚀🚀

目標速度 ♩= 122

示範演奏 🎵TRACK 5
伴奏卡拉 🎵TRACK 11

『Toccata Und Fuge BWV 565』 music by Johann Sebastian Bach

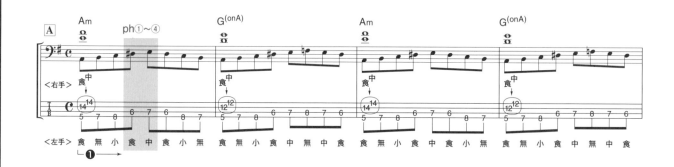

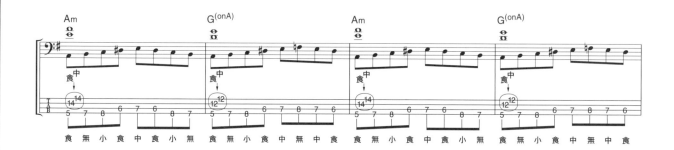

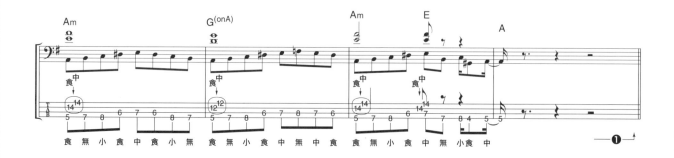

❶ 左手負責Bass Line；右手負責Chord的點弦。要確實地彈好每個音符！

【Altered Dominant Scale】A音（1）・B音（2）・C#音（3）・D#音（#4）・F音（#5）・G音（♭7）

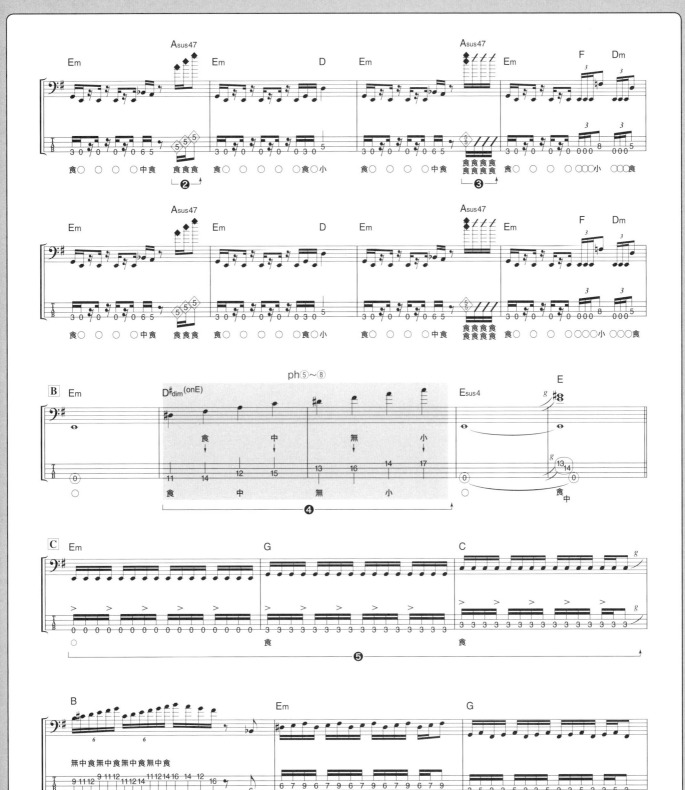

❷ 用三連Pull彈奏第四拍的自然泛音！
❸ 在這邊使用右手的泛音技巧！
❹ 8 Finger Tapping。使用兩手的食指～小拇指，確實地敲擊琴弦吧！
❺ 小心複節奏風、不規則的重音！
❻ 三指撥法樂句。要確實地彈好六連音，避免拖拍！
❼ 十六分音符為主體的單音樂句。好好注意左手的運指！

【Lydian Dominant Scale)】A音（1）‧B♭音（♭2）‧B音（2）‧C音（♭3）‧C#音（3）‧D音（4）‧D#音（#4）‧E音（5）‧F音（♭6）‧F#音（6）‧G音（♭7）‧G#音（7）

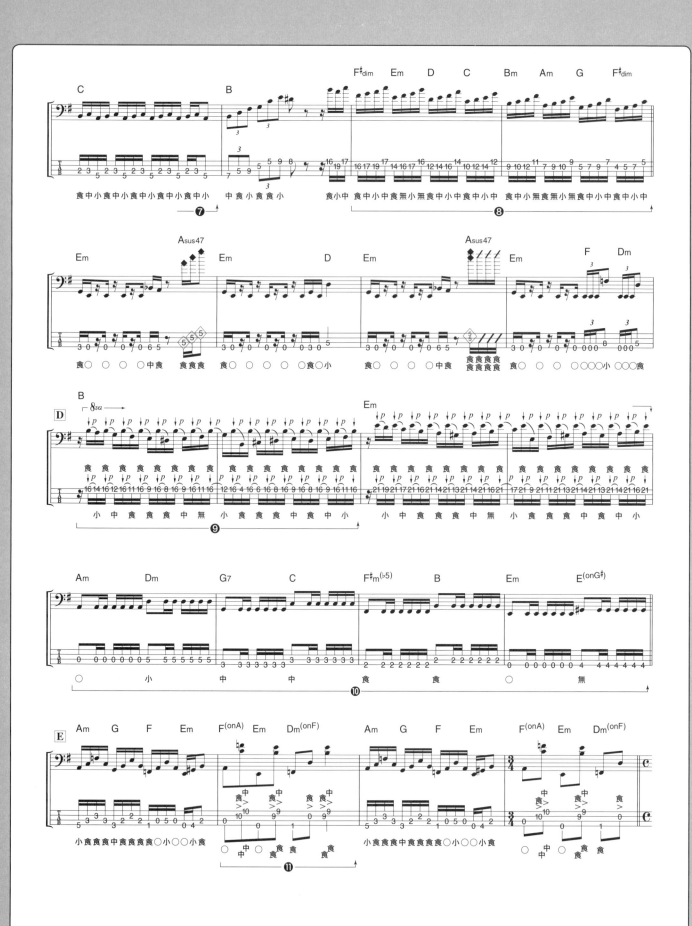

⑧ 要小心在每拍的最後音往下弦移至第一弦！
⑨ Right Hand 奏法。注意節拍的同時，做出流水般的彈奏！
⑩ 注意第一＆第三拍正拍是八分音符，並彈好每個十六分音符。
⑪ Slap 樂句。要小心第一＆第二弦的 Double Pull！

【全音階（Whole Tone Scale）】A音（1）・B音（2）・C#音（3）・D#音（#4）・F音（#5）・G音（♭7）

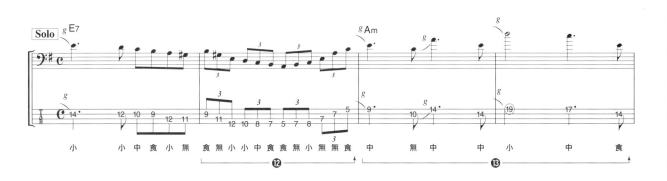

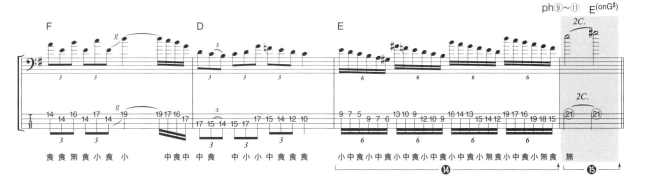

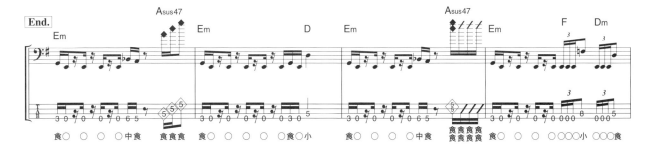

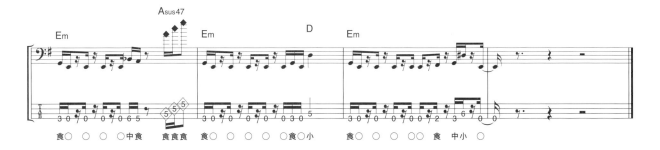

⑫ 感受三連音節奏的同時，做出有張力的演奏！
⑬ 活用滑弦（Gliss）讓樂句增添性感的味道！
⑭ 三指撥法的六連音樂句。要小心做出細膩的把位移動！
⑮ 使用兩手做雙全音推弦。將琴弦確實地推提起來吧！

【半音階（Chromatic Scale）】A音（1）・B♭音（♭2）・B音（2）・C音（♭3）・C#音（3）・D音（4）・D#音（#4）・E音（5）・F音（♭6）・F#音（6）・G音（♭7）・G#音（7）

 注意點 1 **左手**

下功夫在左手的運指 做出強而有力的聲音！

在 A 登場的是，左手負責第三＆第四弦的低把位 Bass Line；右手則在第一＆第二弦上彈奏如同吉他聲響般的和弦，有如〝一人演奏爵士〞的樂句。重點在於左手的 A 匈牙利小調音階的點弦，要注意每個音符之間不能出現音量差。特別是第一小節第二拍反拍的地方，這裡的運指本該是中指彈第三弦第 6 格，無名指再接著彈第 7 格，但為了讓 Bass Line 顯得更清楚，這裡特別改成用食指彈第 6 格；中指彈第七格（照片①～④）。如此一來，就能做出不會被其他聲音蓋過的強勁點弦！

用中指做第三弦第 6 格的點弦……

再用無名指做第七格的點弦的話音量便會過小。

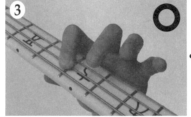
③ 用食指做第三弦第 6 格的點弦。

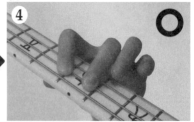
④ 接著用中指做第七格的點弦的話便能提高音量。

注意點 2 **右手＆左手**

將小拇指盡量地伸展最為關鍵 8 Finger Tapping！

在 B 第二＆第三小節登場的是，可謂〝最多指〞的〝八指點弦〞（8 Finger Tapping）（照片⑤～⑧）。說是這麼說，也無須感到害怕。這只是由 D# 減和弦音階所構成的，第一弦到第四弦簡單的 Chord Tapping 而已。重點在於確實地彈好每個音符（特別是右手點弦音的延音！）。要格外小心在第三小節第四拍登場的，右手小拇指的點弦。盯著它確實地伸展到第一弦第 17 格。這是只有在彈奏獨特的減和弦音階時才會遇到的運指方式，希望讀者能努力挑戰一下。

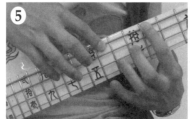
⑤ 第二小節第一＆第二拍的食指點弦。

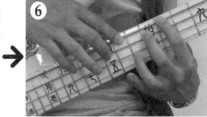
⑥ 第二小節第三＆第四拍的中指點弦。同時也先預備好無名指。

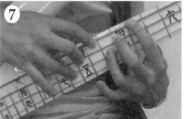
⑦ 第三小節第一＆第二拍的無名指點弦。

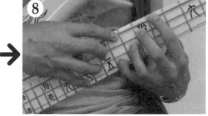
⑧ 最後留心將小指伸展開來，做出確實的點弦。

注意點 3 **右手＆左手**

遇上雙全音推弦 就該活用右手演奏！

這首曲子的 Bass Solo 可說是 MASAKI 的火力全開呀！第一小節從滑弦開始，而將第二小節節拍變為三連音以做出曲子的〝情緒起伏〞。第三＆第四小節則一邊使用滑弦和延音往高把位移動，緊接第五＆第六小節的古典風樂句。穿越第七小節三指撥法的超級速彈之後，在最後第八小節登場的是，超級必殺技－雙全音推弦！由於貝士弦很粗只靠左手指是很難將琴弦提起的，所以在進入雙全音推弦前的瞬間，將右手橫移跨越左手，像是輔助左手【註】般用兩手推提起琴弦（照片⑨～⑪）！

⑨ 右手撥第一弦第 21 格之後……

⑩ 馬上橫跨過左手！

⑪ 透過使用雙手（左推、右提），就能做到雙全音推弦。

【輔助左手】雙全音推弦雖然需要右手的輔助，但平常的左手推弦也並非只靠一隻手指而已，而是要同時使用多個指頭（一隻手指施力，其他手指輔助）去做推弦。

彈不了此曲的人，就用右邊句子來修行吧！

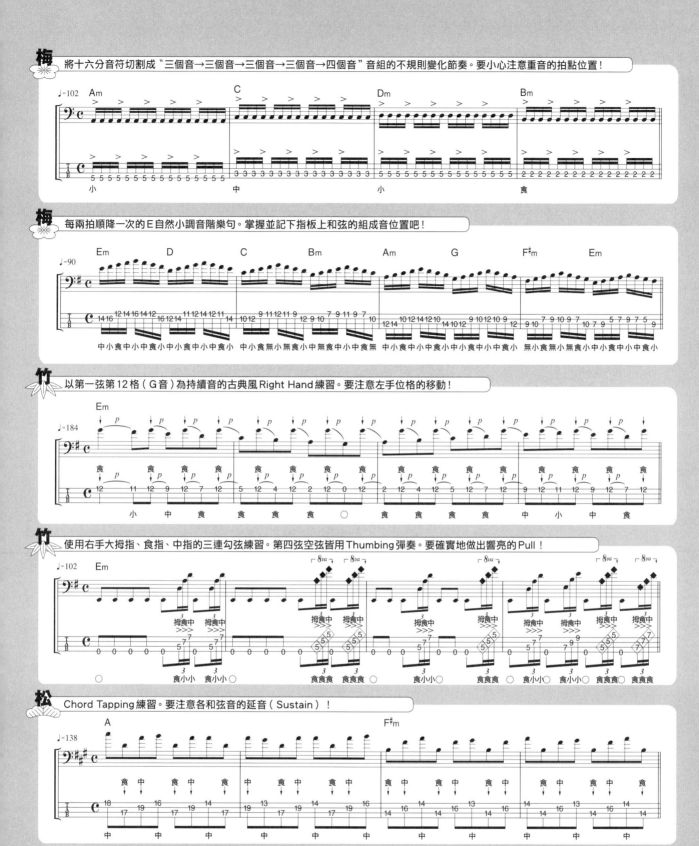

将十六分音符切割成"三個音→三個音→三個音→四個音"音組的不規則變化節奏。要小心注意重音的拍點位置！

每兩拍順降一次的E自然小調音階樂句。掌握並記下指板上和弦的組成音位置吧！

以第一弦第12格（G音）為持續音的古典風Right Hand練習。要注意左手位格的移動！

使用右手大拇指、食指、中指的三連勾弦練習。第四弦空弦皆用Thumbing彈奏。要確實地做出響亮的Pull！

Chord Tapping練習。要注意各和弦音的延音（Sustain）！

八指點弦的基礎練習。要避免因為指頭粗細（用力）不同所產生的音量差！

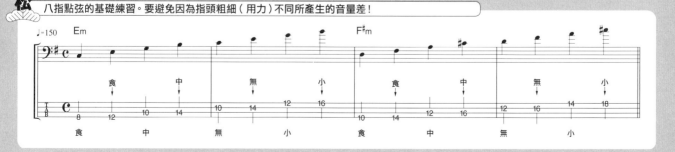

地獄的串場秀

本書的錄音法！

在此詳細解說，集結了筆者超絕技巧於一身的本書所用的錄音方式。

總是在掛著 LMB-3 的狀態下錄音

本書相關的樂句編曲過程，是先實際彈過貝士寫出樂句之後，再馬上打成 MIDI 資料 Key 進電腦。如此一來就能即刻記錄下曲子所想創造的意象與輪廓。Key 好貝士的 MIDI Data 後，再加入鼓以及吉他的 MIDI Data，完成整個伴奏之後，才正式進入貝士的錄音作業。錄音方面，基本上也都是以宅錄方式完成。使用的編曲軟體為 Steinberg 的 Cubase SX3，鼓的音源則是使用 fxpansion 的 BFD。錄音介面為 EDIROL 的 FA-66，錄音時總是掛著 BOSS 的單顆效果器 LMB-3（Bass Limiter）。順帶一提，貝士並非直接使用過了 LMB-3 的訊號源，而是再透過 Cubase 裏頭插件的效果器加上破音，甚至在點弦和 Solo 的部分還加了 Delay 和 Reverb。至於吉他則跟往常一樣，是由同樣身為 MI JAPAN 講師（吉他科）的滝沢陽一氏協助收錄的。

BOSS 的 LMB-3。這次主要是作為 Compressor 來使用。

採用最後才收錄鼓的奇怪方式

這次只有「革命」乙曲是進錄音室收錄的。吉他是 DUSTER-3 的 YUKI 所彈，鼓則是宮脇 "JOE" 知史協力所打的。曲子的吉他跟貝士其實都是用宅錄完成，唯有貝士再另外透過錄音室進行 Re-amp 做收錄（將宅錄好的貝士音源透過貝士音箱放出，再收錄的手法）。使用的音箱為筆者愛用的 Ampeg 的 SVT-CL（音箱頭）和 SVT-810HP（音箱），破音系則是使用先前介紹過的 BOSS 的綜合效果器 GT-10B。這次嚴密來說，只有 JOE 的鼓是在錄音室收錄的，同時也是作業上最辛苦的功臣。一般的錄音過程，都是先錄好鼓之後，再配合鼓收錄吉他和貝士。但這次卻是鼓要配合已經收錄好的吉他和貝士去做演奏 & 錄音。雖然對 JOE 來說這也是首次經驗，但不愧是有長年職業生涯、見過大風大浪的專業樂手。展現了完美到位的演奏！JOE 原本是日本金屬樂團先驅 44MAGNUM 的鼓手，近年參加了 hide 和 ZIGGY，在日本各地皆有活躍表現。這次有幸聽到 JOE 的演奏，除了讚嘆技巧之高以外，也再度見識到何謂絢麗輝煌、有爆點的演出。還有負責吉他的 YUKI，雖然平常給人視覺系吉他手的印象，但筆者認為他早已跳脫那個框架，遠遠超越了同世代的吉他手。就連爵士風格的樂句也會彈奏，是筆者相當喜歡的吉他手類型。希望讀者能藉由筆者與這兩位高手一起錄製的「革命」，來好好感受一下什麼叫做超絕神手！

「革命」RECORDING STAFF

CO-PRODUCE：久武頼正

ENGINEER&MIX：桜井直樹（MIT STUDIO）

ASSISTANT ENGINEER：辻中聡佑（MIT STUDIO）

RECORDED&MIXED STUDIO：MIT STUDIO

地獄的悲劇

革命練習曲

弗雷德里克.弗朗索瓦.蕭邦

波蘭音樂家，弗雷德里克.弗朗索瓦.蕭邦（1810～1849）的生涯中，寫出了相當多的鋼琴演奏曲。此曲是12首練習曲中的第12號，據說是為祖國波蘭脫離俄羅斯獨立運動的失敗感到莫大悲傷所寫下的作品。順道一提，此曲最後獻給了他的好友，法蘭茲.李斯特。

此曲必修技巧

★三指撥法＆掃弦撥法

★Unison Play

★變拍

第6幕

地獄的悲劇
革命練習曲

格言
・徹底攻略連發的超絕技巧吧！
・要注意別被變拍亂了節奏！

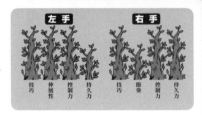

LEVEL 🚀🚀🚀　目標速度 ♩=160

示範演奏 🎵TRACK 6
伴奏卡拉 🎵TRACK 12

『12 Etudes Op.10』 music by Frederic Francois Chopin

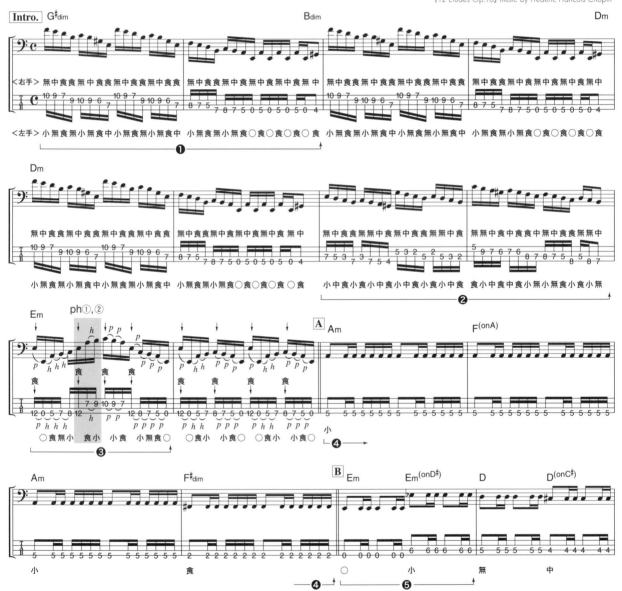

❶ 注意左手細膩移動的運指！
❷ 要做左手伸展的單音句子。隨機上下調整琴頸背面左手大拇指的位置，以確實地讓手指能伸展開來！
❸ 跨弦的 Right Hand 樂句。要正確地從第四弦移到第二弦！
❹ 留意第一＆第三拍起頭音是八分音符，並扎實地撥好其他的十六分音符吧！
❺ Iron Maiden 風的 "Zu—ZZuKu" 節奏。做出躍動感吧！

【減音階（Diminish Scale）】A音（1）・B音（2）・C音（♭3）・D音（4）・D#音（#4）・E#音（#5）・F#音（6）・G#音（7）

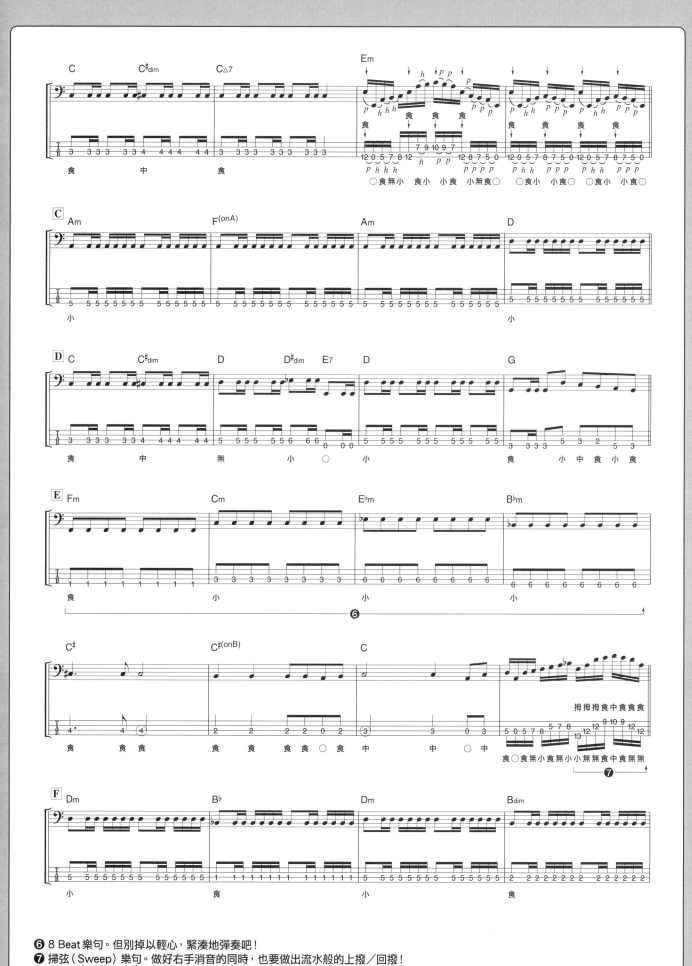

❻ 8 Beat 樂句。但別掉以輕心，緊湊地彈奏吧！

❼ 掃弦（Sweep）樂句。做好右手消音的同時，也要做出流水般的上撥／回撥！

【增音階（Augmented Scale）】A音（1）・C音（#2）・C#音（3）・E音（5）・F音（♭6）・G#音（7）

右側縦書き：第1幕 第2幕 第3幕 第4幕 第5幕 第6幕

第1幕

第2幕

第3幕

第4幕

第5幕

第6幕

51

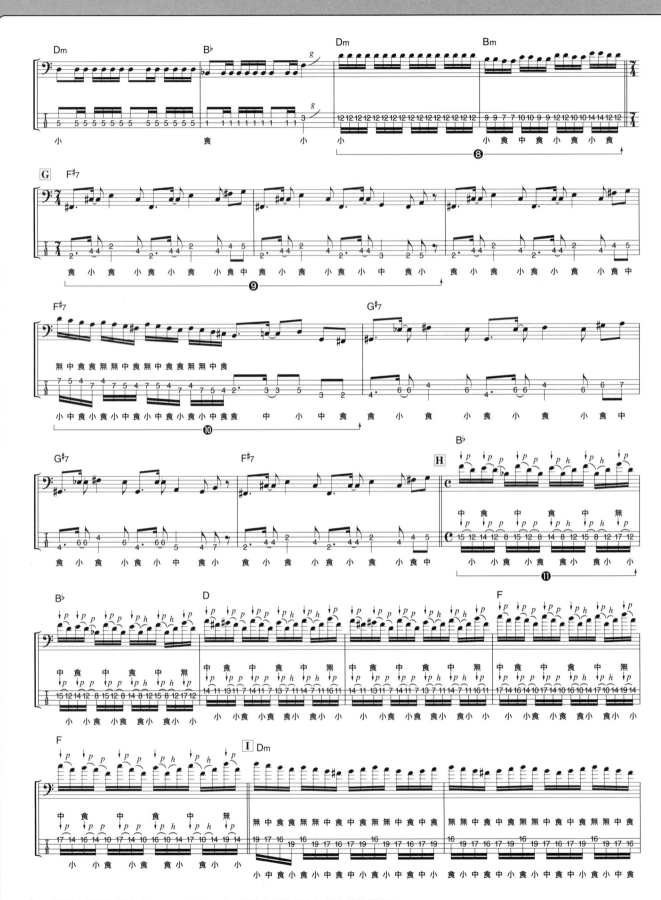

⑧ 三指撥法的顫音撥弦（Tremolo Picking）。要小心別亂了十六分音符的節奏！
⑨ 變7/4拍。要確實地數好拍子，避免走拍！
⑩ 三指撥法的掃弦撥法樂句。事先記好指順再演奏吧！
⑪ 需做左手伸展的Right Hand樂句。也要留意右手的點弦位格！

【琉球音階（Ryukyu Scale）】 A音（1）・C♯音（3）・D音（4）・E音（5）・G♯音（7）

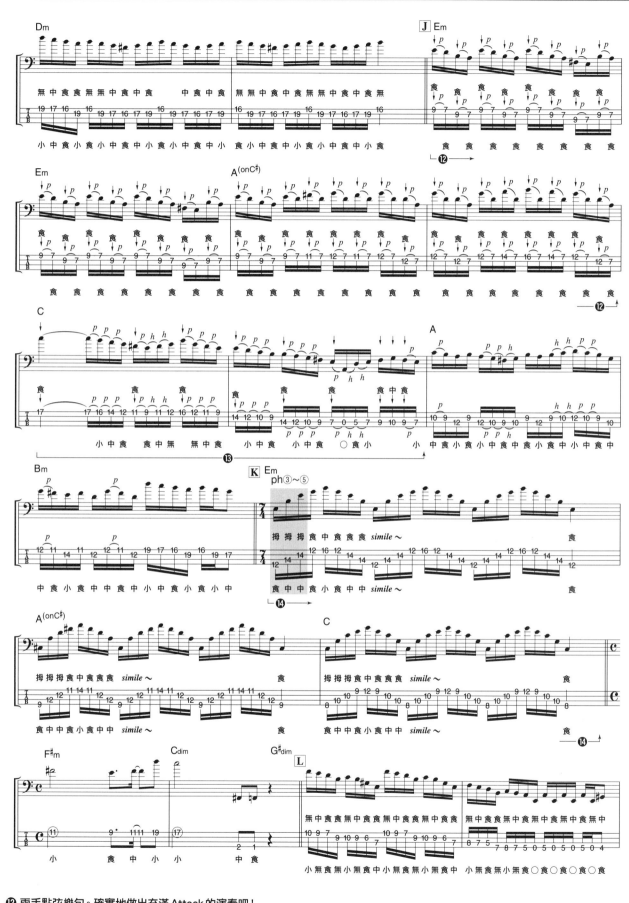

⑫ 兩手點弦樂句。確實地做出充滿 Attack 的演奏吧！
⑬ 大量使用搥勾弦的連奏以及 Right Hand 樂句。做出如流水般的演奏吧！
⑭ 掃弦構成的合奏樂句。要正確地做出和弦變換！

【埃及音階（Egyptian Scale）】A音（1）・B音（2）・D音（4）・E音（5）・G音（♭7）

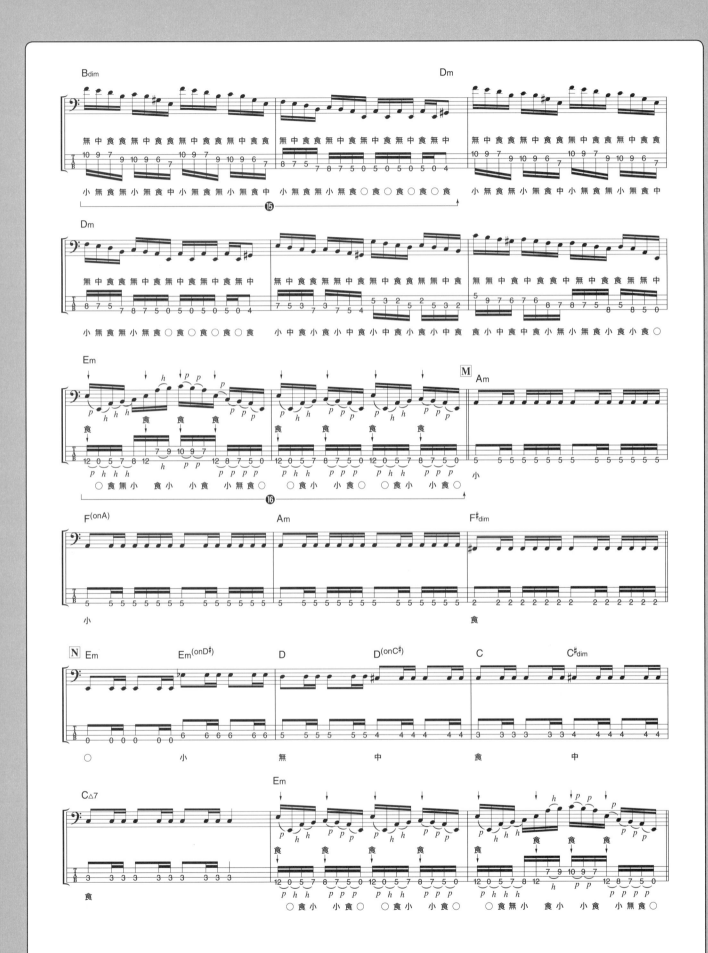

⑮ 適切地使用三指撥法彈奏十六分音符樂句吧！
⑯ 要注意第四弦到第二弦的跨弦！

【Spanish 8 Tone Scale】A音（1）·B♭音（♭2）·C音（♭3）·C#音（3）·D音（4）·E音（5）·F音（♭6）·G音（♭7）

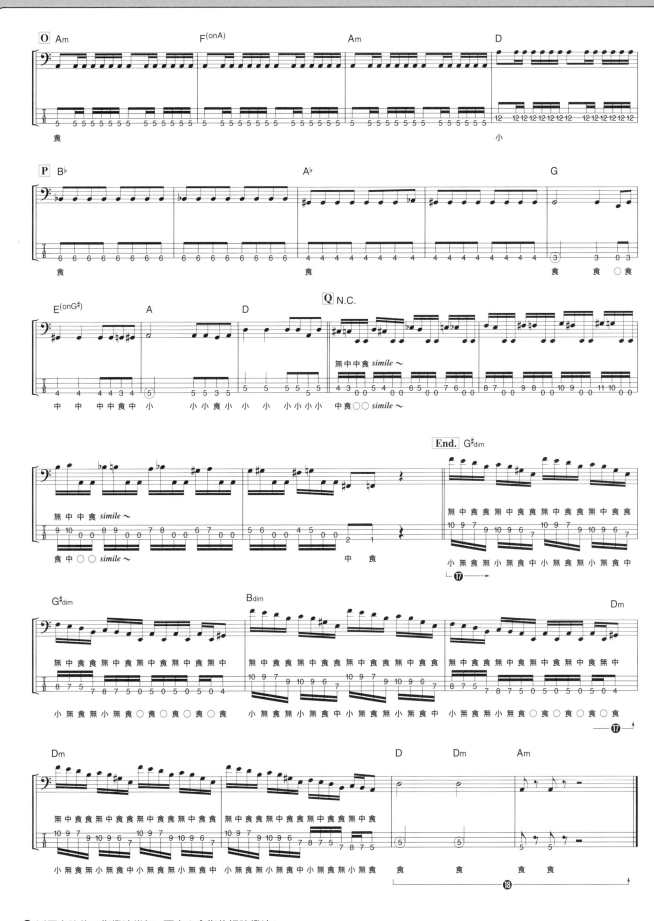

⑰ 活用空弦的三指撥法樂句。要小心食指的掃弦撥法！
⑱ 要確實地彈滿該有的音長，抓好休止符的拍子！

【匈牙利小調音階（Hungarian Minor Scale）】 A音（1）・B音（2）・C音（♭3）・D#音（#4）・E音（5）・F音（♭6）・G#音（7）

注意點1　右手&左手

左手迅速地上下弦移
做出流水似的演奏！

在這邊解說 Intro. 第九小節。首先，右手食指在第四弦第12格的點弦之後→勾弦接回空弦音，左手再依序做第四弦第5→7→8格的搥弦。接著，在右手點第四弦第12格的同時，左手往高音弦移動，這樣便能流暢地接到第二弦第7格的點弦（照片①&②）。之後再用左手小拇指做第9格的搥弦，右手做第10格的點弦→勾弦，再接回左手小拇指的勾弦。最後再回到第四弦，右手做完第12格的點弦之後，再利用右手&左手的連續勾弦回到空弦音。努力做出如流水般的演奏吧！

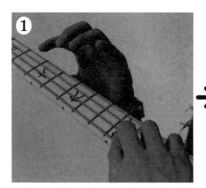
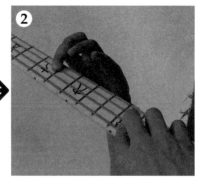

在右手食指做第四弦第12格的點弦時，就預先將左手移動到高音弦。

只要事先做好弦移，便能正確做出左手食指第二弦第7格的點弦。

注意點2　右手

學會三指＋二指撥法的
混合 Picking 吧！

在 I 第一～第四小節登場的是，右手三指＋二指撥法的混合 Full Picking 樂句（圖1）。第一拍是以無名指起頭的三指撥法，其指順為無名指→中指→食指→食指（掃弦撥法）。第二拍則是無名指→無名指（掃弦撥法）→中指→食指。第三拍開始之後便是六個音一組的複節奏風格樂句。在正拍第二弦第17&19格切換成二指撥法，指順為中指→食指。接著從第三拍反拍的第一弦第16格開始，切回三指撥法，指順則為無名指→無名指（掃弦撥法）→中指→食指。像這樣的感覺，一邊交替三指和二指撥法去演奏吧！

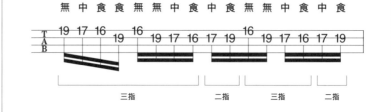

圖1　三指+二指撥法的混合Picking

I　第一小節

| 無 | 中 | 食 | 食 | 無 | 無 | 中 | 食 | 中 | 食 | 無 | 無 | 中 | 食 | 中 | 食 |

```
T  19 17 16       16                   16
A           19        19 17 16  17 19        19 17 16 17 19
B
```

三指　　二指　　三指　　二指

分別使用三指+二指撥法去演奏吧！

注意點3　右手

一個動作奏響多弦
掃弦撥法（Sweep Picking）

在 K 登場的是，右手大拇指的掃弦樂句【註】。以第一小節第一&第二拍來解說的話，左手的運指為，食指壓第四弦第12格；中指的封閉指型壓第三&第二弦第14格；食指壓第一弦第12格；小拇指壓第16格；食指壓第12格。要小心中指的封閉指型以及小指的伸展是否有壓好弦。右手的話，則是大拇指先在一次的Down動作之中撥響第四弦→第三弦→第二弦（照片③～⑤），再依食指→中指→食指的指順彈奏第一弦之後，再直接用食指的掃弦撥法去撥響第二弦→第三弦。要特別小心別讓大拇指Down Sweep的聲音糊在一起！

首先撥第四弦……

乘勢撥第三弦。

再繼續接著用大拇指撥第二弦吧！

【掃弦（Sweep）樂句】所謂的 Sweep，就是在左手壓好和弦的狀態下，用右手一口氣上昇＆下降同時撥響多條弦的技巧。跟琶音（Arpeggio）不同的是，一定要切斷各個音去做演奏，所以要特別留意用兩手去做好悶音。

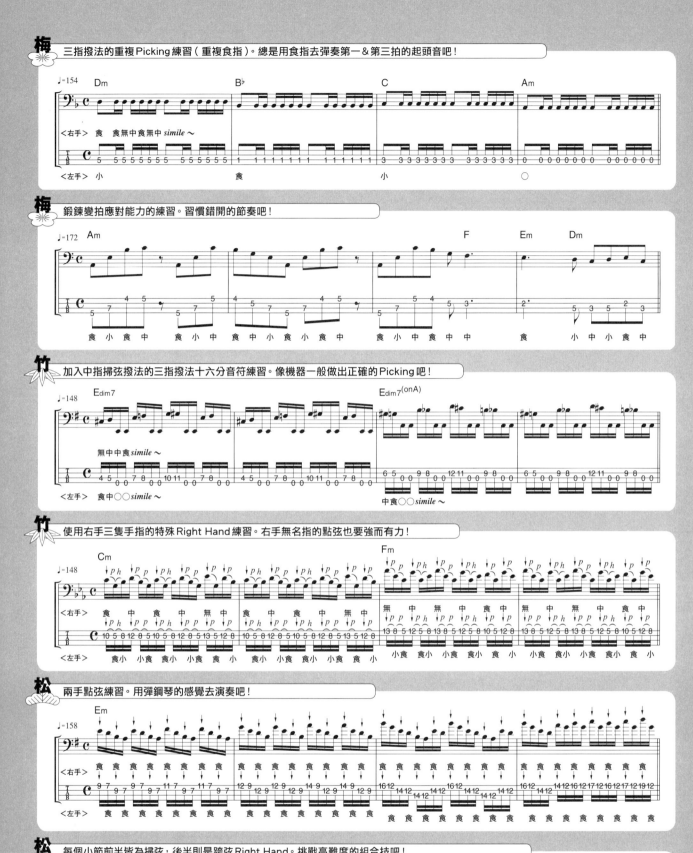

舒緩運動樂句集

魔界的複習

既然是把名為超絕貝士手的〝頂尖運動員〞當作目標的話，那一定就少不了在激烈運動之後，好好養護雙手的肌肉。讓筆者在這裡向各位介紹 使用超絕技巧緩和肌肉緊張的舒緩運動吧！

用高效率的運指來舒緩左手的肌肉吧！

示範演奏 & 伴奏卡拉　TRACK 17

配合和弦行進彈奏E自然小調音階的練習。一邊用左手記住高效率的運指，同時也記好搖滾樂的基本─E自然小調音階的組成音在指板上的位置吧！

目標速度 ♩= 124

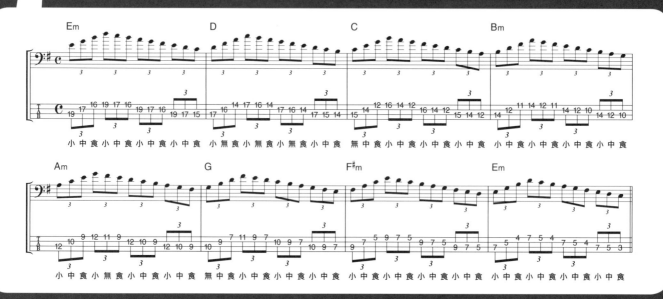

掌握沒有多餘動作產生的掃弦撥法吧！

示範演奏 & 伴奏卡拉　TRACK 18

三指撥法&掃弦撥法的練習。右手的指順在第一拍為無名指→中指→食指→食指（掃弦撥法）；第二拍為無名指→無名指（掃弦撥法）→中指→食指；第三&第四拍為無名指→中指→食指→無名指→中指→食指→食指（掃弦撥法）。配合樂句的編排，有效率地去彈奏吧！

目標速度 ♩= 144

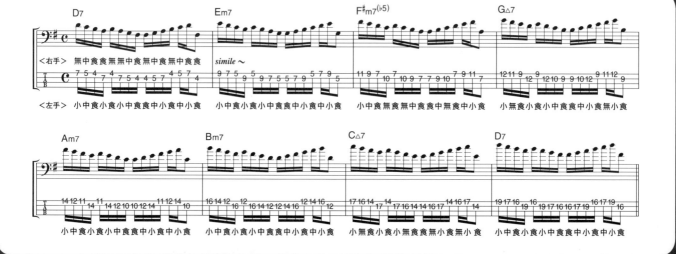

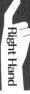

同時鍛錬兩手指力的右手特殊奏法（Right Hand）

示範演奏
＆
伴奏卡拉　TRACK 19

第一～六小節為左手搥弦加上 Right Hand 奏法的固定模式。小心別在和弦轉換時 讓聲音斷掉了！最後的兩小節是交叉式 Right Hand，右手要迅速移至左手琴頭側，流暢地接起聲音。

目標速度 ♩ = 130

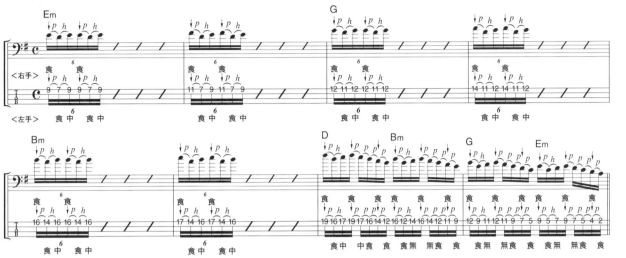

注意悶音，做出機械一般精準的演奏！

示範演奏
＆
伴奏卡拉　TRACK 20

有著如同機器性精準的 Percussive Tapping 練習。不同於 Melodic Tapping 的是，每個音符皆不需要延音，讓樂音充滿節奏感，緊湊地彈奏吧！為了減少誤觸餘弦而產生雜音，演奏時要做好餘弦的悶音。

目標速度 ♩ = 124

魔界專欄

練習結束之後要好好照料樂器！

練習結束之後，要做好貝士的保養跟清潔工作！特別是琴頸或琴身沾有汗水的話，就容易有弦鏽和琴身累積髒汙的狀況發生，希望讀者多加小心（照片①＆②）！為了做出超絕演奏，除了平日的鍛錬之外，好好地保養樂器是必要的！像是調整弦高等等，平常就不能忽略的檢查。

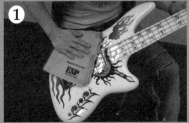

擦掉琴身和琴橋上沾到的汗水。

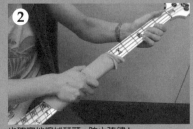

也確實地擦拭琴頸，防止弦鏽！

地獄的串場秀

筆者的地獄四重奏活動記

來說說四位地獄系列的作者從2007年所結成的樂團－地獄四重奏的成軍到樂曲製作，以及今後的活動吧！

樂曲是，沒有重覆段落、波濤洶湧的海浪！

2007年，以地獄系列決定增加主唱篇這件事為發端，四位地獄作者組成了〝地獄四重奏〞樂團。既然冠上了〝地獄〞之名，技巧面自然不用說，而教則本裡頭也收錄了多到令人覺得〝這樣也行啊？〞的四小節樂句，所以四重奏本身的創作也是由多個樂句所組成，變成沒有重覆段落、有如波濤洶湧一般展開的歌曲。雖然一般的歌曲大概是像這樣〝A→B→C→A→B→C～〞重覆好幾次相同的段落；但四重奏的歌曲卻是〝A→B→C→D→E→F～〞不同的段落一個接著一個登場。由於在日本有這種音樂性的樂團相當少，所以頗有趣的。實際做曲時跟教則本的製作一樣，先寫下一些零碎的樂句，然後再一邊排列組合進入下一步。基本上，主唱所演唱的旋律創作部份都是以能朗朗上口為目標，會在最後再加進來。因為樂器演奏的部分比較複雜，主唱的旋律就決定朝比較簡單的方向發展。順帶一提，筆者每次錄好貝士的Demo要給其他團員時，也都會同時附上譜面。我想，像音樂性如此激烈卻還是好好寫譜的樂團應該算是比較少見的。這也是拜執筆教則本之後，所學到的打譜技術。

想成為讓其他樂團畏懼的存在

在2008年5月開始第一張專輯的錄製，但方法卻有點特異。〝先收錄好鼓以及主唱之後，再各自宅錄貝士跟吉他〞。會採取這樣方式，是因為筆者跟負責吉他的小林信一氏，想在正式錄音之前先做好Demo音源。最後Demo音源的部分，品質跟完成度已經高到就算直接發行也沒問題的地步了，能做到這樣也是拜現代強大的錄音技術所賜。順帶一提，貝士部分和本書的「革命」相同，都是透過Re-amp之後再收錄的。至於吉他、Obligato以及Solo等等都是在錄音室進音箱錄製的。相信到了本書預定發售的9月下旬之後，所有的錄音作業也都會完成了吧！有聲部份則希望能在2009年早早先行發布，緊接下來便是安排巡演的行程。雖然從2007年12月起就一直有在做Live演出，但觀眾都是在沒聽過曲目的狀態下來觀賞的；要是能先發佈音源讓他們先聽過的話，相信能讓他們更享受在表演之中吧！還有，也希望聽到音源才知道有四重奏樂團的人，也會有〝想要來看他們的Live〞的念頭呢！雖然以筆者個人來說，想讓四重奏成為讓其他樂團畏懼的存在（笑）。但，四重奏的其他成員，基本上也都有各自的樂團活動，四重奏的巡演只能算Side Project。但即便如此，四重奏依然是很強力的樂團喔！在日本，之前都沒有像這種以教則本為契機成軍的樂團，相信應該能成為Only One的存在吧！

致結束地獄訓練的勇者
〜後記〜

每次提到音樂人的世界時，最喜歡拿餐飲業做比喻。談論的主軸多在於，"每一個音樂人，是否能自立招牌營業"這件事。打個比方，想成為客人絡繹不絕上門的餐館需要具足甚麼條件呢？料理的味道讚、地點好、價格低廉、氣氛佳、服務棒……等等，唯有將這些要素加起來相互作用，客人回流率才會增加、開始口耳相傳，最後才能成為門口大排長龍的名店吧！以此為鑑，希望讀者好好檢討下列幾點。

　① 就算去了海外修行，帶回國外的音樂味道，但要是不合日本的市場取向的話就出局→就算以向西洋音樂看齊為目標，但想要在國內活動的話，就必須抓住日本人的胃才行。

　② 就算味道頂尖客人讚不絕口，餐館的氣氛（清潔和服務）不好的話也會出局→就算寫了很棒的曲子，但要是傳達方式（現場演出和個人形象等等）不好的話，客人也不會上門。

　③ 就算地點再好，料理難吃的話客人就不會回頭再來→就算能跟已有相當多觀眾的樂團同台演出，要是不能將觀眾搶過來的話，代表自己的樂團仍存在有所不足之處。

　所謂音樂，是純粹地串接起人與人之間心靈的交流工具。如果只以自我興趣取向的話，那麼自己玩的開心就OK；但要是想靠這行吃飯的話，也得好好取悅客人才行。本書收錄了各種最高難度的超絕技巧。希望讀者能好好接受洗禮，磨練出只屬於自己的"風味"。接著再去努力思考下一步，"要怎麼利用這個"風味"去取悅客人？"

最後一句話。
"成為職業音樂人的過程雖然很辛苦很煎熬，但在那之後，要努力維持自己在第一線，才更難上加難。"

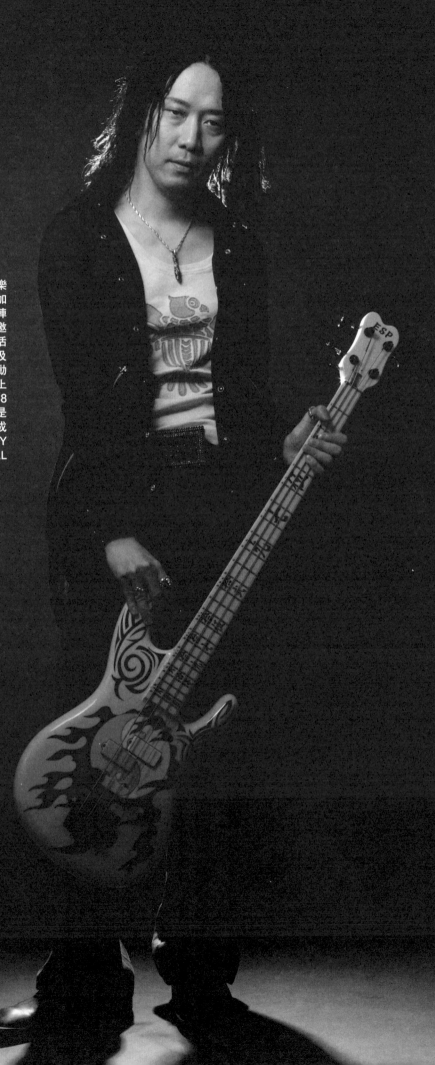

MASAKI

1993 年加入 JACKS' N' JOKER 正式出道。樂團解散後，中間經過 SHY BLUE，1997 年加入 ANIMETAL 開始走紅，轉瞬之間掀起了一陣旋風。同時間接受 Pink Lady 的未唯（mie）邀請，自己也成為 ANIMETAL Lady 乙員展開活動。2002 年後和聖飢魔 II 成員的ルーク篁以及雷電湯澤組成三人樂團 CANTA。Session 活動也相當豐富，有與早安少女組、藤本美貴、上戶彩、相川七瀬、Marty Friedman、AKB48 等多位藝人的合作演出經驗。除了出版可說是集自身之大成的個人專輯外，也集結了大咖成員們，分別在 1999 年發行了『MODERN DAY CROSSOVER』、2006 年發行了『UNIVERSAL SYNDICATE』等作品。

地獄的系譜　超絕系教則本『地獄系列』關聯商品

	教則本 (內附CD)		教則本 (內附DVD)	樂曲集 (內附CD)	
吉他篇	 GUITAR MAGAZINE 『超絕吉他地獄訓練所』 NT$:500 內附：示範演奏 CD ISBN978-9-8683-5144-8	 GUITAR MAGAZINE 『超絕吉他地獄訓練所』 愛與昇天的技巧強化篇 NT$:560 內附：示範演奏 CD ISBN978-9-8665-8100-7	 GUITAR MAGAZINE 『超絕吉他地獄訓練所』 用你家的電視來變快 DVD篇 中文未出版	 GUITAR MAGAZINE 『超絕吉他地獄訓練所』 暴走的古典名曲篇 中文未出版	 GUITAR MAGAZINE 『超絕吉他地獄訓練所』 攻略吧！遊戲音樂篇 中文未出版
貝士篇	 BASS MAGAZINE 『超絕貝士地獄訓練所』 NT$:560 內附：示範演奏 CD ISBN978-9-8665-8103-8		 BASS MAGAZINE 『超絕貝士地獄訓練所』 用兇速 DVD 特殺 DIE 侵略篇 中文未出版	 BASS MAGAZINE 『超絕貝士地獄訓練所』 破壞與再生的古典名曲篇 NT$:480 內附：示範演奏 CD ISBN978-9-8665-8151-9	
爵士鼓篇	 RHYTHM&DRUM MAGAZIN 『超絕爵士鼓地獄訓練所』 NT$:560 內附：示範演奏 CD ISBN978-9-8665-8120-5		 RHYTHM&DRUM MAGAZIN 『超絕爵士鼓地獄訓練所』 用狂速 DVD 來超越極限！篇 中文未出版		
主唱篇	 『超絕主唱地獄訓練所』 NT$:500 內附：示範歌唱 CD ISBN978-9-8665-8106-9				

每日更新地獄系列的最新情報！

地獄のメカニカル・トレーニング・フレーズ BLOG

http://www.rittor-music.co.jp/blog/jigoku/

地獄訓練所
超絕貝士
破壞與再生的古典名曲篇

MASAKI

● 翻譯
柯冠廷

● 發行人/總編輯/校訂
簡彙杰

● 美術 陳珊珊

● 發行所
典絃音樂文化國際事業有限公司
http://WWW.overtop-music.com
　電話：+886-2-2624-2316
　傳真：+886-2-2809-1078
　E-Mail：office@overtop-music.com
　聯絡地址：新北市淡水區民族路10-3號6樓
　登記地址：台北市金門街1-2號1樓
　登記證：北市建商字第428927號

--

● 印刷工程
皇城廣告印刷事業股份有限公司

● 定價
NT$480元
● 掛號郵資
NT$40元/每本
● 郵政劃撥
19471814 戶名:典絃音樂文化事業有限公司

● 出版日期
2015年08月 初版

※本書中所有歌曲均已獲得合法之使用授權，
所有文字、影像、聲音、圖片及圖形、插畫等之著作權均屬於【典絃音樂文化有限公司】所有，
任何未經本公司同意之翻印、盜版及取材之行為必定依法追究。
※本書如有毀損、缺頁或裝訂錯誤請寄回退換！

© 2015 by OverTop Music Publisging Co.,Ltd.
ALL RIGHTS OF THE MANUFACTURER AND OF THE OWNER OF THE RECORDED WORK RESERVED
UNAUTHORIZED COPYING,PUBLIC PERFORMANCE AND BROADCASTING OF THIS DISC PROHIBITED
MFD.BY OverTop MUSIC PUBLISHING CO.,LTD.IN TAIWAN

Bass Magazine - Jigoku No Mechanical Training Phrase, Hakai To Saisei No Classic Meikyoku Hen
Copyright © 2008 MASAKI
Copyright © 2008 Rittor Music, Inc.
All rights reserved.
Original edition published in Japanese by Rittor Music, Inc.